都市实用插花系列

FASHION FLOWER

时尚花艺
干 花
GANHUA

清馨花艺 著

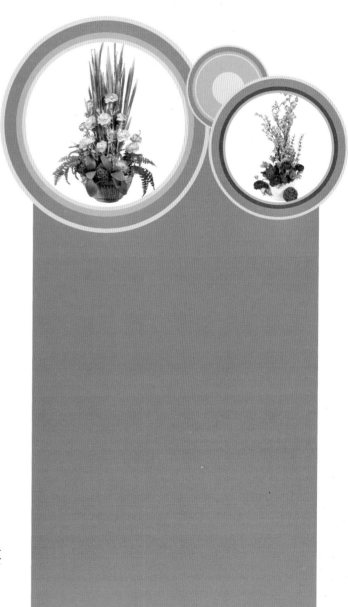

辽宁科学技术出版社

· 沈阳 ·

前言 FOREWORD

在社会的发展里程中，鲜花作为一种时尚的礼品始终占据着花艺世界的半壁江山，但由于鲜花保存时间较短，因此，只能带给人们短暂的美。干花艺术的起源和发展解决了人们一直以来的困惑，它既能在花色上与鲜花媲美，又能随意插出理想的造型，逐渐被各类生活人群所喜爱，从而广泛应用于各种家居、商务、宴会、节日等重大场合。

随着干花花艺水平的不断提高，在日常的社会生活中满足了都市人群营造绿色生活氛围的美好愿望，干花由于保存时间长久、色泽饱满、造型秀美而被人们所青睐。干花造型的美观除体现在原材料的质地优美外，还在于花器的巧妙配合和花艺插花水平的造诣。天然用材的完美独到同非凡的插花技艺相结合，更为花艺造型独添神韵，因此便成为一种艺术，深受人们的喜爱。普通的自然干花、人造花在修剪、巧插、妙摆的神奇转换中，变得光彩夺目、独具特色。各式各样的插花造型组合摆放于各种生活场合、商务场所、节日宴会等处所，让人们一览花色世界的绚丽多彩，仿佛秀美的花色海洋散发出的沁人心脾的芳香扑鼻而来，让人神清气爽。

本书以图文并茂的形式对现代社会生活中实用的花型作了详细阐述，针对不同生活场合、商务场合、节日宴会场合中的造型作了充分的介绍，还包括花材的选择、工具使用技巧、剪裁搭配、花艺组合等内容。本书配有光盘，可跟随光盘解决疑难问题，使干花花艺学习者易于学习和借鉴。本书适合各层次插花学习者，同时也适合专职花艺学员学习和参考。

目录 CONTENTS

CONTENTS

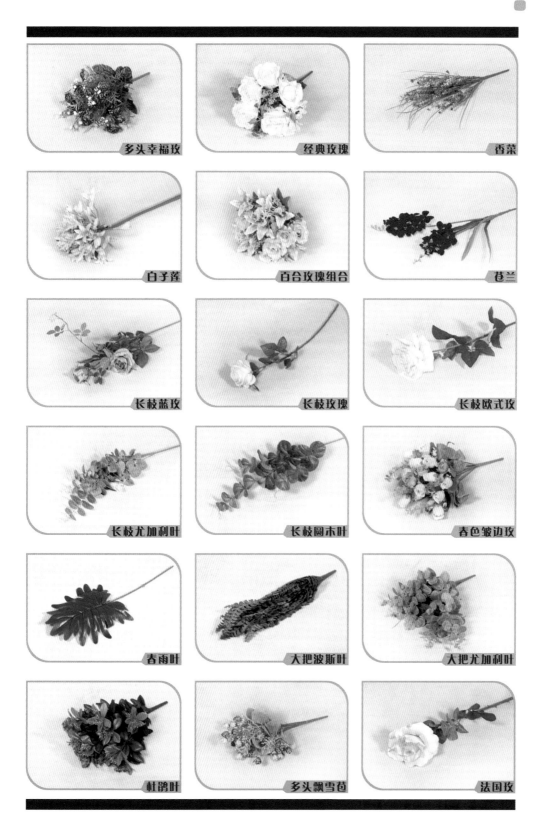

多头幸福玫　　　经典玫瑰　　　香菜

白子莲　　　百合玫瑰组合　　　苍兰

长枝蓝玫　　　长枝玫瑰　　　长枝欧式玫

长枝尤加利叶　　　长枝圆木叶　　　春色皱边玫

春雨叶　　　大把波斯叶　　　大把尤加利叶

杜鹃叶　　　多头飘雪苞　　　法国玫

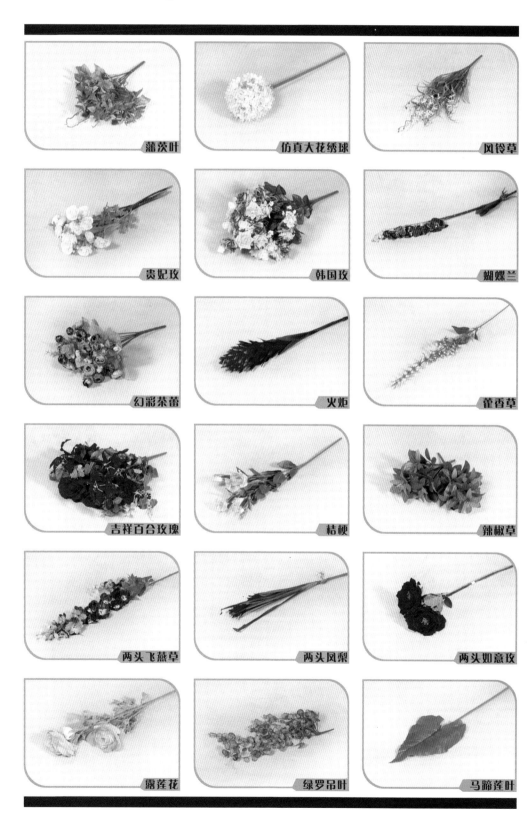

蒲茨叶 仿真大花绣球 风铃草

贵妃玫 韩国玫 蝴蝶兰

幻彩茶蕾 火炬 霍香草

吉祥百合玫瑰 桔梗 辣椒草

两头飞燕草 两头凤梨 两头如意玫

露莲花 绿罗吊叶 马蹄莲叶

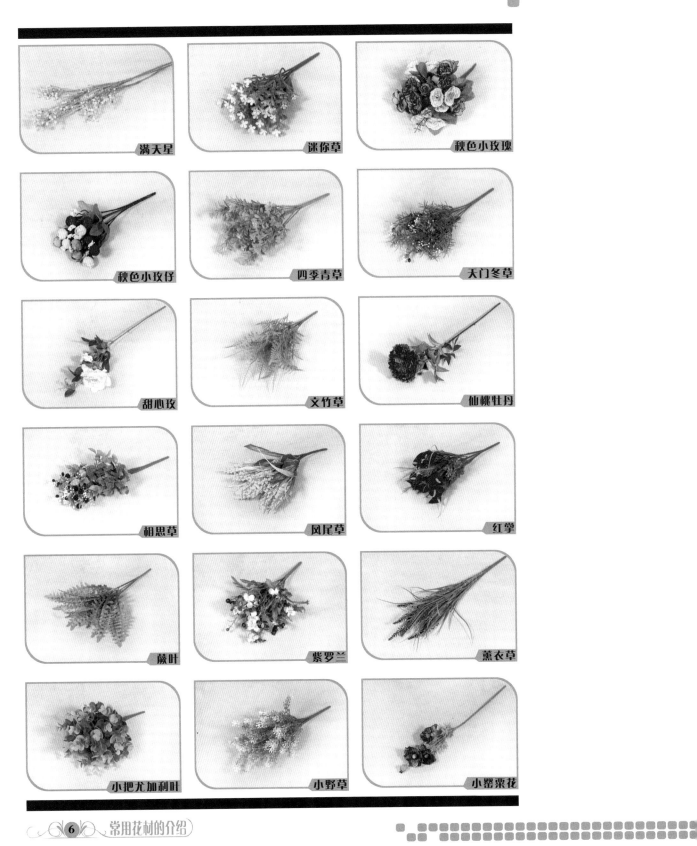

满天星　　　　迷你草　　　　秋色小玫瑰

秋色小玫仔　　　四季青草　　　天门冬草

甜心玫　　　　文竹草　　　　仙桃牡丹

相思草　　　　凤尾草　　　　红掌

蕨叶　　　　紫罗兰　　　　薰衣草

小把尤加利叶　　　小野草　　　小罂粟花

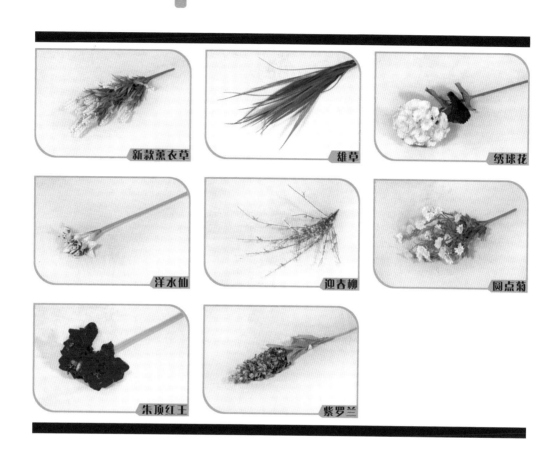

新款薰衣草　雄草　绣球花

洋水仙　迎春柳　圆点菊

朱顶红王　紫罗兰

工具的展示
GONGJUDEZHANSHI

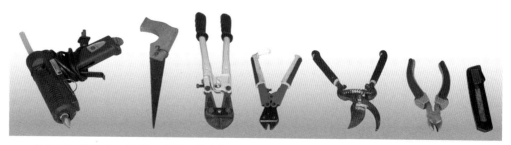

从左至右依次为：胶枪　手锯　大力钳　省力钳　削枝钳　尖嘴钳　美工刀

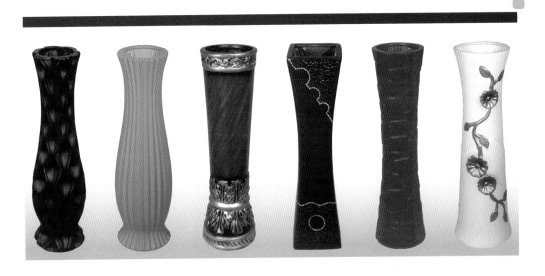

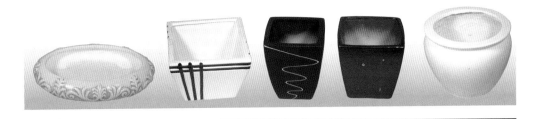

一、花材的分类与选择

分类 通常所说的干花是指利用植物素材选用干燥剂等方法使其脱水烘干后再染色而制成的花。因此可以长时间地保持原有色泽和天然形态。一般根据制作方式的不同分为三类：一种是由纯植物素材经过以上过程的处理后形成的花材；一种是经过植物素材的处理后再添加其他花材形成花朵、花苞等用材；另一种是由木质材料等加工成模型后，再粘贴成花瓣等用材。

选择 在选择花材进行插花的过程中要选择颜色鲜亮，花茎粗壮、花形饱满、具备观赏价值的材料，注意选择的花材色泽要保持自然性，也就是颜色要接近鲜花的天然色彩。其次，要造型优美、质地均衡，根据所需要的插花造型搭配适合的花材。

二、干花的优点

1. 由于干花是经过脱水烘干而成，因此比鲜花更加耐久，比人造花更逼真、自然。

2. 干花的最大优点是一次性制造成形，色泽及芳香可长期保存，不受季节和场合的制约，时刻存在于生活的所有空间，因此具有"永不凋谢的玫瑰"之称。

3. 干花由于是加工而成，融合了铁丝等材料，因此在插花的过程中比鲜花更易造型，可随意弯曲达到理想的造型效果。

三、插花花器妙配

干花插花的艺术之美，不仅在于花艺水平的高低，还在于花器的选择与搭配。一般情况下都需要搭配一个装饰性的花器，如花篮、花瓶、花盘或其他容器。花器的选择十分重要，一个成功的花艺在创作过程中，容器与花材往往是合为一体的。花器与花材之间应该在大小、形状、色泽、用材上和谐统一，在外观上完全自然得体。

花器在材质上分为陶制花器、塑胶制花器、 木制花器、石制花器、 瓷制花器、 玻璃花器、金属花器等，因此要根据插花造型的不同和环境场合的不同而选择适合的花器，方能体现出艺术作品的瑰丽风格。

不同材质的花器在审美的角度上和花艺造型的特点上也有不同的选择，根据日常生活中的常用花器，我们介绍以下几种搭配形式：陶制花器可以搭配银柳枝条、红豆、芦苇等草木，从而营造出一种自然的山野园林气息，让人即便身处闹市之中，仍然能

够感受到开阔、明朗的田野之趣；透明的玻璃花器自然、通俗而简单，是应用最为广泛的一种，适合随意的插花造型，无论如何搭配都会给人自然的感觉，鲜亮的花朵与透明的玻璃花器搭配能带出妩媚、娇嫩的生活气息；金属花器类包括巴基斯坦风格的铜器、马来西亚的锡器等，可依个人喜爱选择。这些器皿多用来与干花、人造花搭配造型，以创造出独特的家居装饰效果，是较为常用的干花插花器皿。

四、插花工具的巧析

花艺水平的造诣离不开各种工具的相互配合。合理和巧妙地选择工具不仅可以保持花期的长久性，同时可以映射出花艺设计者的艺术造诣和技术水平。我们简单地介绍几种最常用的干花插花工具，让学习者能心领神会。

铁丝（或铜丝） 通常用以固定花状形态、人工性地弯曲造型或固定配饰。铁丝的种类很多，而且有不同的型号，根据粗细分为 18 ~ 30 号，可根据花艺设计者的需求选择。

省力钳和削枝钳 根据造型需要用来修剪花枝或花茎。由于花材的不同可有选择性地使用其中之一。一般而言，修剪一些韧性的枝条时用省力钳，修剪花的长短时用削枝钳。

胶枪 胶枪一般在插花过程中用来造型，设计者根据花艺造型需要在主体上固定配饰、配叶、枝、干等时使用。

手锯 对粗硬木本花材作锯截处理和整形处理。

大力钳 干花的花枝一般都由粗、细铁丝组成，外层围以塑胶纸等材料，尤其是鹤望兰、向日葵、马蹄莲等粗枝花材的剪切需要两道工序，先用剪刀剖开塑胶层，再用大力钳剪断粗铁丝。有了大力钳，插干花就轻松多了。

五、艺术插花的技巧

造型技巧

水平形 一般它的中心趋向横向水平式发展，中间稍微凸起，两端为优雅的曲线造型。从任何角度来看都具有较高的欣赏价值，多用于会议、餐桌等造型装饰。

三角形 在插花艺术中可以将花材按照不同需求构成三角结构，可以变化成正三角形、倒三角形、等腰三角形、不等边三角

形和任意不规则的三角形，外形稳重、简洁，给人以庄重的感觉，多作典礼、开业、馈赠花篮等用。若在大型文艺会演及其他隆重场合应用，亦显富丽堂皇的气派。

L形 使其两边呈现垂直组合状态，左右长短不均。可以按设计者需求使两面垂直角度略有倾斜。宜陈设在转角靠墙处。L形对于一些穗状花序的构成往往起重要作用，由于形状的不同给人以开阔明朗之感。

扇形 在作品中间呈现向两边散射的形状，并最终构成扇面形状。宜摆放在开阔宽敞之地。

垂直形 作品整体形态垂直向上，给人高耸直立的感觉。适合摆放在高而狭窄的场所。

圆形 一般采用大量的花材，凑团式插法，不对结构比例作更高要求，呈自然的圆润感。

此外，还有并列式、直立式、圆球形、双层式等。

色彩搭配技巧

花艺造诣的完美除了追求轮廓造型的结构外，更注重色彩的有机搭配。在色彩搭配过程中既要保持自然的真实性，又要对自然作艺术化修饰。要因环境的不同而合理搭配主色调，温暖浓重的色调适于喜庆集会、舞场、餐厅、会场展厅；明快洁净的中性色调适用于书房、客厅和卧室；而冷色调（浅黄、绿、蓝、紫、白）常用于凭吊悼念场所。对花材的种类而言，木本求其深重有力，草本求其鲜明可人。自然式花艺以丽不乱性、艳不眩目的色彩为主，纵使无花，亦可用苍松翠柏做主角。而图案式花艺则色彩浓厚，火爆热烈，亦可将反差强烈的颜色集于同一作品之中。

就容器与花材的色彩配合比例看，清淡的细花瓶与淡雅的菊花有协调感；浓烈且具装饰性的大丽花，配釉色乌亮的粗陶罐，可展示其粗犷的风姿；浅蓝色水盂宜插以低矮密集粉红色的雏菊或小菊；晶莹透剔的玻璃细颈瓶宜插非洲菊加饰文竹，并使其枝茎缠绕于瓶身。

就东西方花艺特点来看，西方的花艺花枝数量多，色彩浓厚且对比强烈；而东方的花艺则花枝少，着重自然姿态美，多采用浅、淡色彩，以优雅见长。

六、比例与尺度的协调效果

花材的尺度比例

插花过程中各花材的比例与尺度之间是否协调往往决定构图的主次关系。

花器与花材

单从作品紧密相连的两大组成部分花材与花器的角度上来讲：花器的高度和宽度一般决定了花材可选择的高度；通常情况，花材的高度若大于花器高度加宽度的 2.5 倍，作品在感官上有花器过小的感觉。花材的高度小于花器的高度加宽度的 1.5 倍，那么作品有花器过大视觉疲劳之感。而花材的高度在花器的高度加宽度的 1.5 倍到 2.5 倍之间，才能充分体现花艺的协调之美。

花材之间的比例关系

在一个作品内部花材之间也有自己独有的比例关系：如从作品的三枝主枝构图而言，那么三枝主枝之间就应存在相互呼应的比例关系：通常，第二主枝是第一主枝的 1/3 ~ 3/4 的比例较为适宜；若过于小则会与第一主枝的花材衔接不上，差异感过大，与第三主枝之间差异小，就有过于密集的感觉；若过长，第一主枝的主体的地位会不明显，与第三主枝的距离过长。同样的道理，若第三主枝过长，与基础的叶材之间的衔接就会不自然，整个作品的基础部分单调，而中间的部分则过于簇拥；过短，作品的中间部分空缺，而基础的部分则过于拥挤。而三枝主枝之间若存在着合理的比例关系，则作品的花材从上到下依次按照一定的顺序排列，自然而协调，层次又很分明。

焦点花的位置

焦点花的确定在整个作品的比例关系中占据着重要的地位：一般人们的视觉中心在作品黄金分割线的交点左右，将焦点花放在此处，花材很容易被人们的视线所关注，而且作品高度也集中。

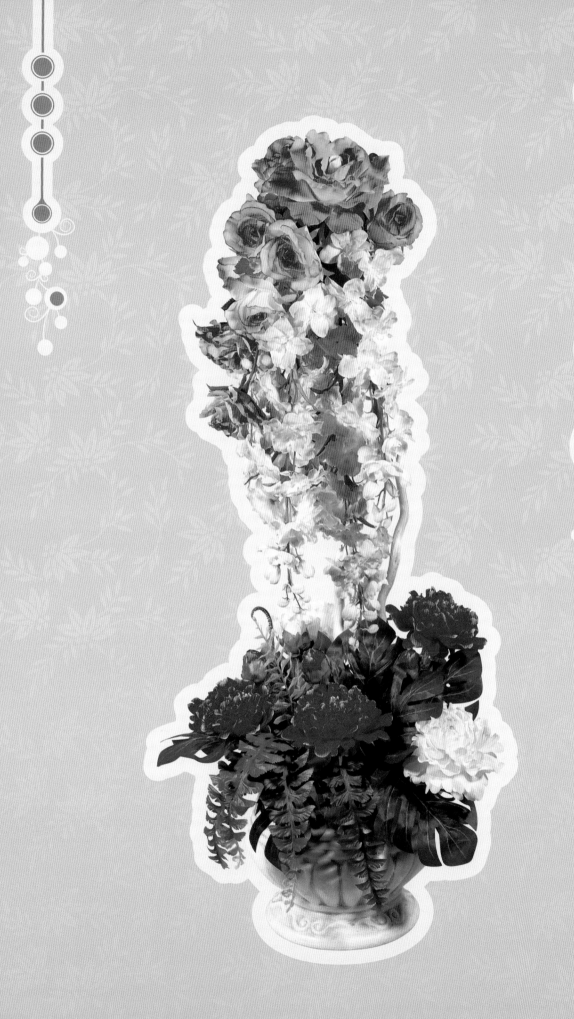

花材 蕙兰　包心牡丹
干枝　杜鹃叶
满天星　春雨叶

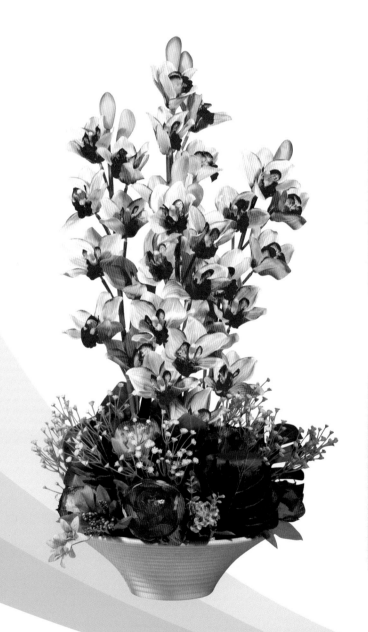

1　按高低不同的顺序将蕙兰插入花泥中。

2　将若干段干枝错落有致地平铺在蕙兰底部，把花泥全部覆盖。

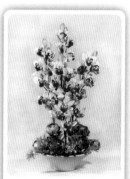

3　在底部插入多枝包心牡丹，勾勒出双层结构的基本型。

4　插入春雨叶，丰富作品造型。

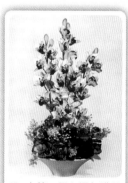

5　在第二层上添加满天星，使造型栩栩如生，作品完成。

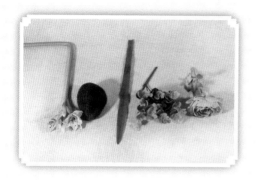

花材

洋水仙　青苔石
芦苇叶　小把尤加利叶
露莲

步骤

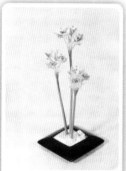

1　在花泥中插入3枝高低不一的洋水仙，确定作品主花造型。

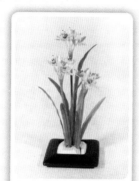

2　底部错落有致地添加若干芦苇叶，加以衬托主花造型。

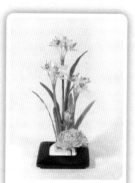

3　在底部一高一低加入2朵露莲。

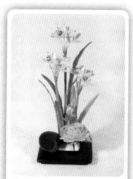

4　在花泥中固定1个青苔石，衬托整个作品基调。

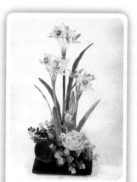

5　第二层添加小把尤加利叶，使整个作品饱满而美观，作品完成。

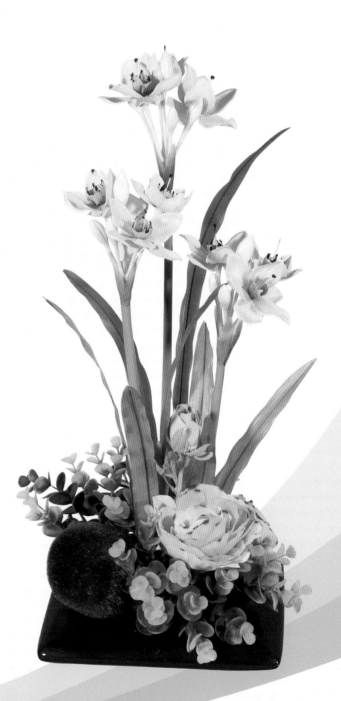

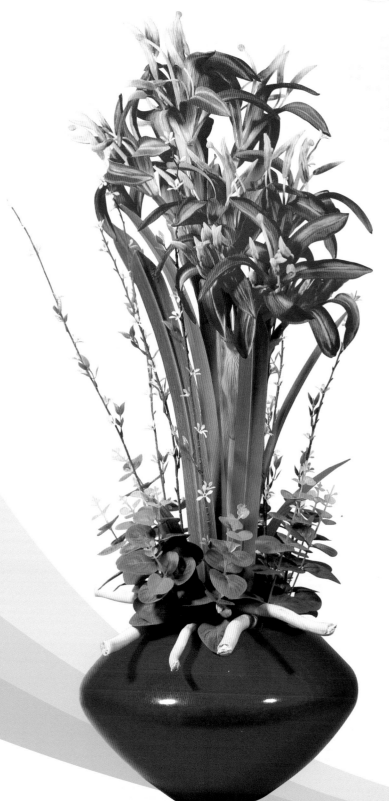

在插花作品中，最有感染力的无疑是花色，因而花色的协调直接关系着插花作品的成败。一般来讲，一个插花作品只能有一种主色调，花色较多时需通过搭配、对比与协调达到统一，才能突出主题。

此作品由清馨花艺提供

花材　　剑叶　迎春柳
　　　　文殊兰　干枝
　　　　尤加利叶

步骤

1　在花泥中高低不同地插入
　2枝文殊兰，完成作品基
　本框架。

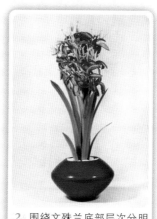

2　围绕文殊兰底部层次分明
　地插入若干片剑叶。

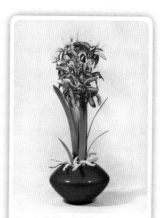

3　在花器口平放几段干枝并
　用铁丝固定，用以衬托作
　品造型。

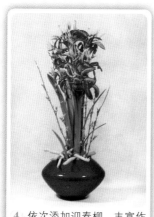
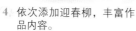

4　依次添加迎春柳，丰富作
　品内容。

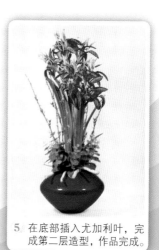

5　在底部插入尤加利叶，完
　成第二层造型，作品完成。

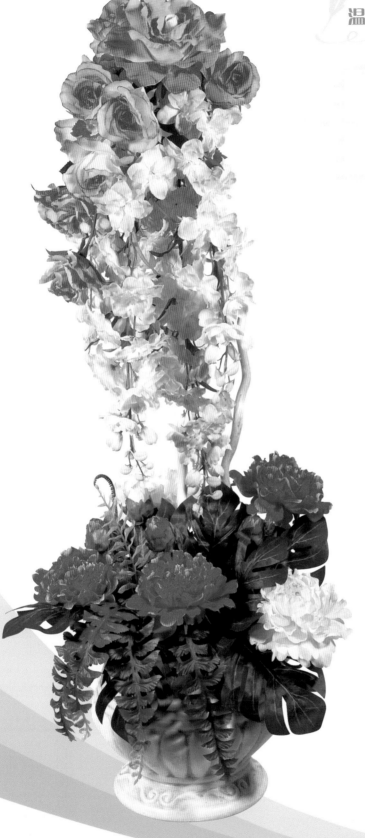

此花可用于美化环境或摆
设在客厅、卧室、餐厅、展览会
上供艺术欣赏，活跃生活气息，
增添温馨气氛。

此作品由清馨花艺提供

花材

龟背叶　飞燕草
甜心玫　干枝
波斯叶　牡丹
泡沫球

步骤

 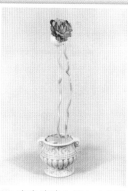 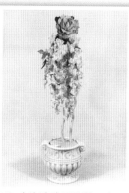 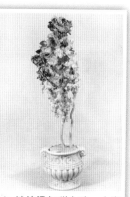

1　在花泥中插入2枝同等长度的干枝，并在上端插1个泡沫球，确定作品框架。

2　在泡沫球上插入1朵甜心玫，作为主花。

3　在泡沫球下端插几束飞燕草，方向下垂。

4　继续添加甜心玫，丰富作品内容。

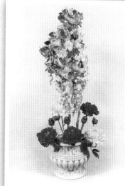 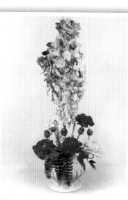 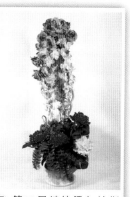

5　在底部有层次地插入几朵牡丹，形成第二层构架。

6　两牡丹之间添加3片波斯叶，方向向下垂。

7　第二层继续添加波斯叶，同时插入龟背叶衬托出整个作品的层次感，作品完成。

切叶在插花中的作用：

叶材在插花作品中起一定的衬托作用，鲜花只有置于绿色的背景前才显得醒目、艳丽；同时可以遮盖花泥，突显自然生态的韵味；更可以创造意境之美，进而表现作品主题。

直立式插花

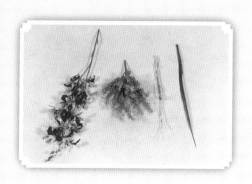

花材

密兰　野草
干枝　雄草

步骤

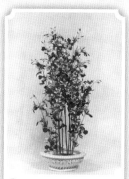

1 高低不一地插入多枝密兰，初步确定主花位置。

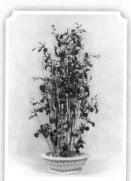

2 在花泥中插入干枝与密兰，协调搭配。

3 在主花周围添加若干片雄草，作为主花的配叶。

4 在作品下方四周插入野草，使其造型完美，作品完成。

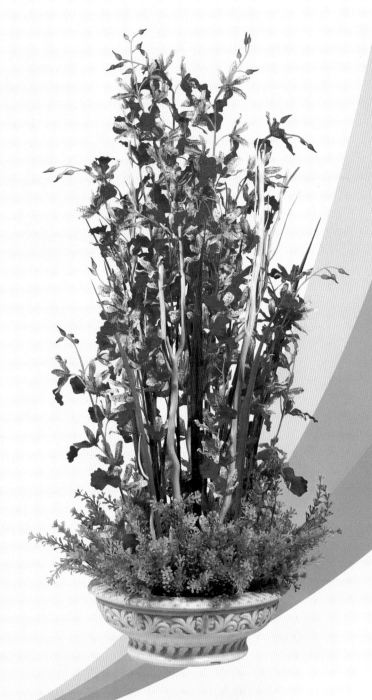

艺术插花的一大特点是自由，表现在花器和花材的选择比较随意，主要由创作意图决定。花器与花材的搭配可以更加生动地表现主题，花器或花材的选择往往会成为表现主题的点睛之笔。

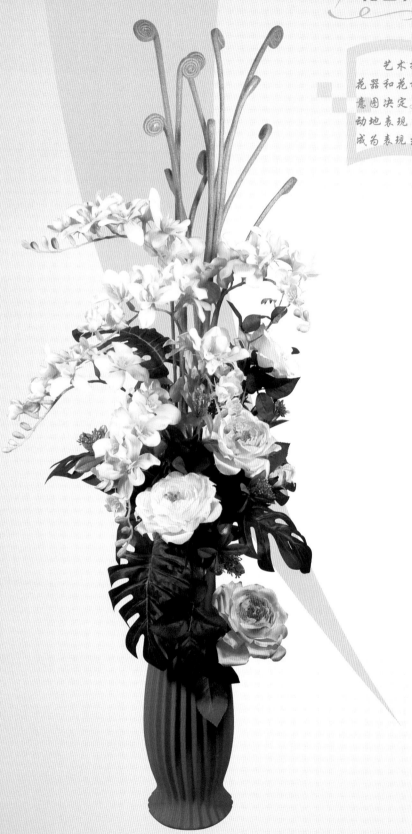

此作品由清馨花艺提供

花材　龟背叶　蕨　杜鹃叶
苍兰　两头如意玫
甜心玫

步骤

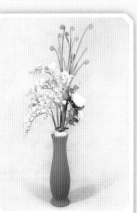

1 在花泥中按高低不一的次序插入蕨。

2 插入3枝苍兰，方向下垂。

3 在底部插入两头如意玫。

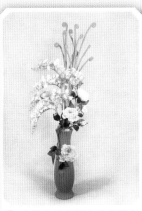
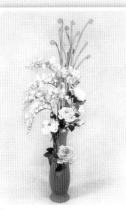
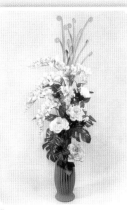

4 在作品底部插入3朵甜心玫，其中1朵做下垂造型，突出作品意境。

5 继续添加甜心玫瑰，丰富作品内容。

6 在作品底部插入龟背叶，衬托作品风格。

7 插入杜鹃叶，和谐搭配作品的完美造型，作品完成。

东方插花与中国画一样，线条是主要造型手法，利用线条留出空白空间。虽然手法简练，但是表现力丰富，用线条来表达构图的神韵。

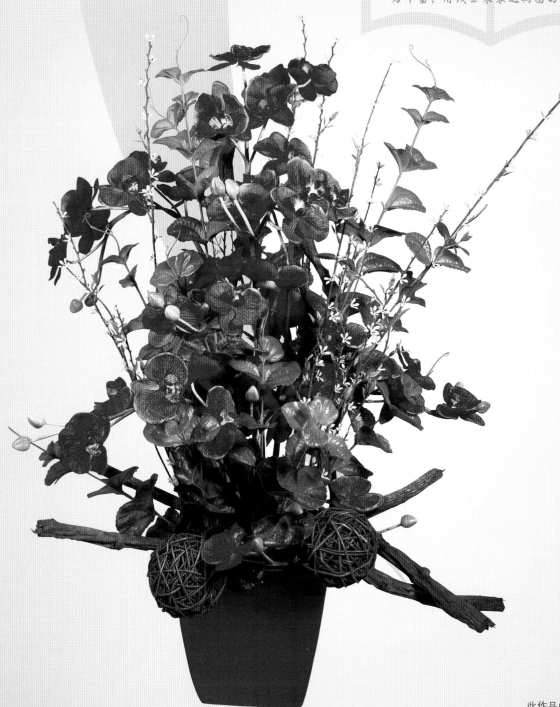

此作品由清馨花艺提供

步骤

① 在花泥中插入几枝枯藤，其中3枝直立，其余横向摆放并用铁丝固定，勾勒出作品基本骨架。

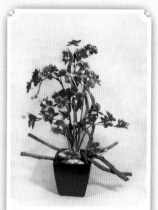

② 层次分明地插入若干蝴蝶兰，确定作品主花造型。

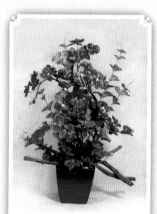

③ 在花泥中加入长枝圆木叶，用以衬托作品意境。

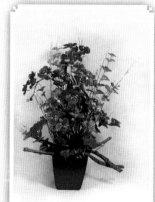

④ 呈放射状插入多枝迎春柳，使作品生动形象。

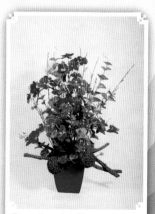

⑤ 在作品底部放入2个枯球，并用铁丝固定，作品完成。

花艺师语录：

我国的梅花插花历史悠久，一般所有的梅花品种都可以插花，但在选择时应选色彩鲜艳、花朵密集、重瓣的梅花用来表现热烈喜庆的气氛；而色彩淡雅的单瓣再配以相应的植物材料，通常表现一种温馨平和的气氛。

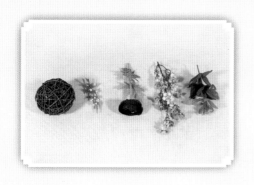

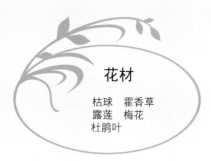

花材

枯球　霍香草
露莲　梅花
杜鹃叶

步骤

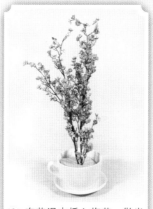

1　在花泥中插入梅花，做出散射造型，确定作品基调。

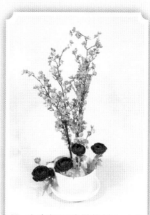

2　在底部以阶梯状插入4朵露莲，增加作品诗意。

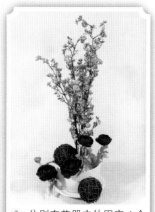

3　分别在花器内外固定1个枯球。

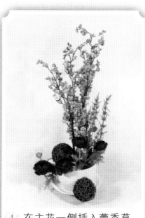

4　在主花一侧插入霍香草，使其分布均匀。

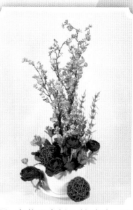

5　在花泥中插入杜鹃叶，使整个作品搭配统一而和谐，作品完成。

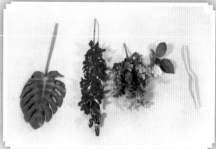

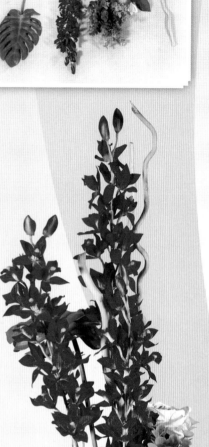

花材

龟背叶　蕙兰
小把尤加利叶
露莲　干枝

步骤

① 在花泥中高低不一地
插入3段干枝。

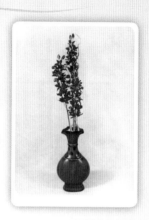

② 插入几枝蕙兰，初步
勾勒出作品结构。

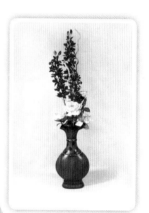

③ 插入露莲丰富作品内
容。

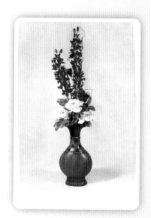

④ 在作品下端插入龟背
叶，用以修饰作品的
造型。

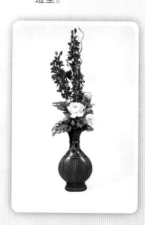

⑤ 最后插入小把尤加利
叶，作品完成。

花材

蕨　纱花百合
纱贝叶　狗尾草
金色雄草

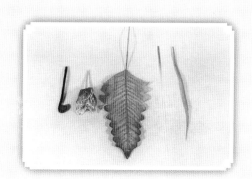

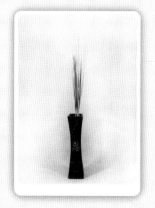

① 将狗尾草垂直插入花
泥中。

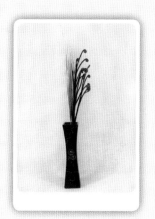

② 在狗尾草一侧添加多
枝蕨。

③ 错落有致地插入几朵
纱花百合。

④ 依次插入金色雄草，
使其均匀地散射开。

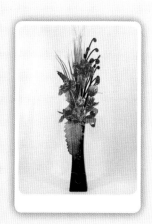

⑤ 在作品底部插入纱贝
叶，使纱贝叶保持下
垂造型，作品完成。

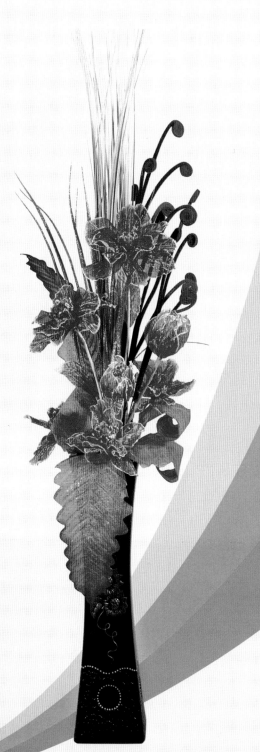

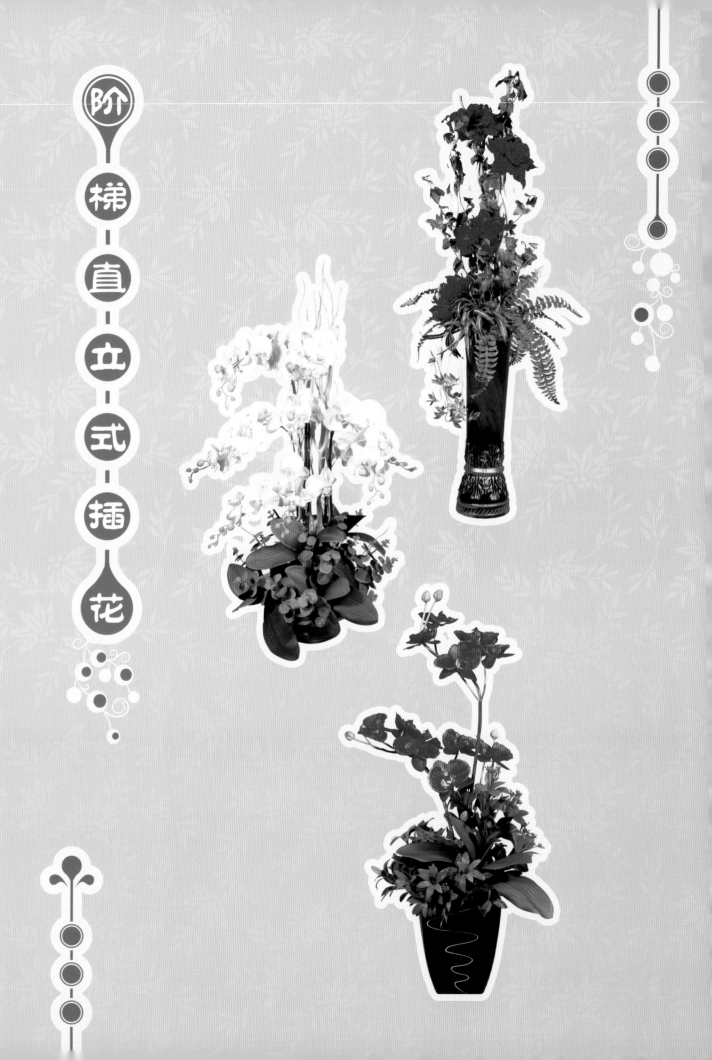

阶梯直立式插花

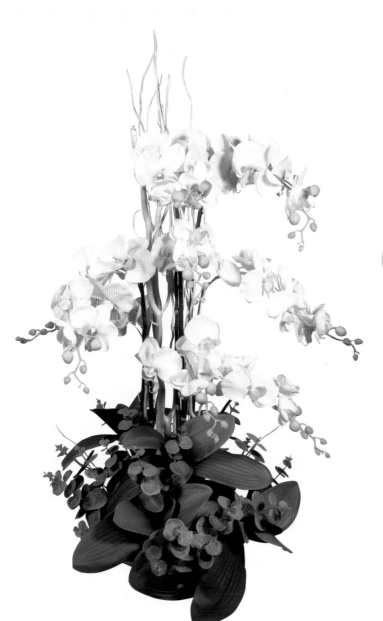

花材

干枝　尤加利叶
蝴蝶兰花
蝴蝶兰叶

步骤

1　将干枝插入花泥中，作为作品主干。

2　呈阶梯状将蝴蝶兰花插入花泥中，并在底部添加1片蝴蝶兰叶。

3　在作品底部插入多片蝴蝶兰叶，注意层次结构之间的合理搭配。

4　在蝴蝶兰叶间隙中添加尤加利叶，作品完成。

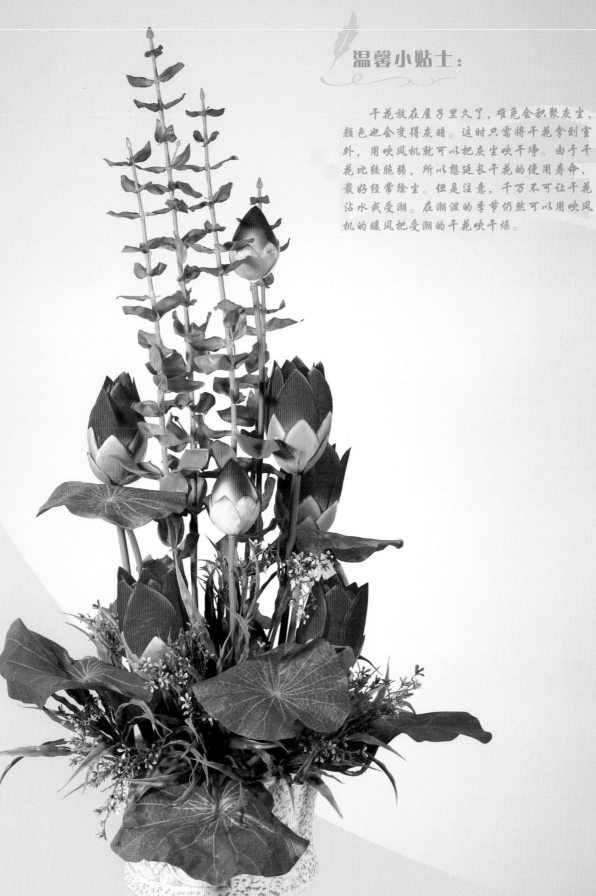

干花放在屋子里久了，难免会积聚灰尘，颜色也会变得灰暗。这时只需将干花拿到室外，用吹风机就可以把灰尘吹干净。由于干花比较脆弱，所以想延长干花的使用寿命，最好经常除尘。但是注意，千万不可让干花沾水或受潮。在潮湿的季节仍然可以用吹风机的暖风把受潮的干花吹干燥。

此作品由清馨花艺提供

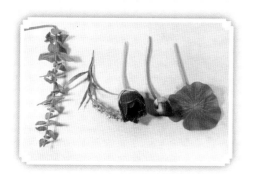

花材　金钱叶　风铃草
荷花　荷花苞
荷花叶

步骤

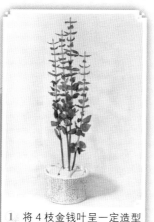

1. 将4枝金钱叶呈一定造型插入花泥中。

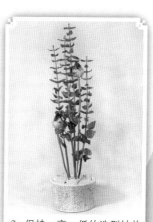

2. 保持一高一低的造型结构插入2枝荷花苞。

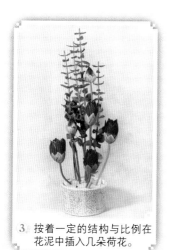

3. 按着一定的结构与比例在花泥中插入几朵荷花。

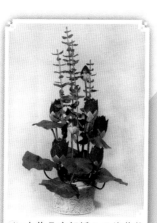

4. 在作品底部插入几片荷花叶，用以衬托作品造型。

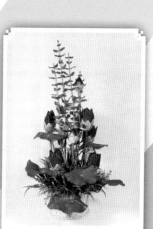

5. 在荷叶的间隙处添加风铃草，作品完成。

花材与花器的比例要协调，一般来说，插花的高度（即第一主枝高）不要超过插花容器高度的 1.5～2 倍，容器高度按瓶口直径加本身高度计算。

此作品由清馨花艺提供

步骤

干花制作的自然干燥法：

将采集好的花束扎成小把，彼此相距10厘米，花束朝下悬挂在绷紧的绳子上或铁丝上，20天后便可干燥。

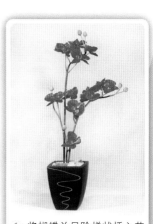

1 将蝴蝶兰呈阶梯状插入花泥中。

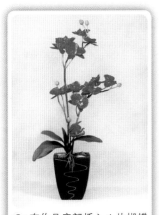

2 在作品底部插入1片蝴蝶兰叶。

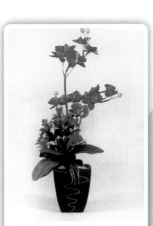

3 在蝴蝶兰叶后方插入杜鹃叶，用以修饰作品完美性。

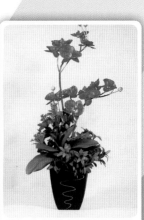

4 最后在作品底部添加辣椒叶丰富整个作品内容，作品完成。

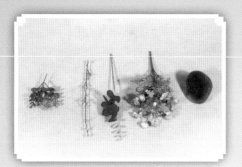

花材　尤加利叶　迎春柳
香雪兰　小把茶蕾
青苔石

步骤

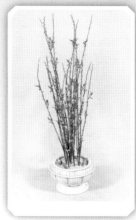

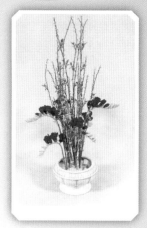

1　将若干迎春柳插入花泥中，注意造型。

2　在迎春柳周围插入几枝香雪兰，方向下垂并呈阶梯状排列。

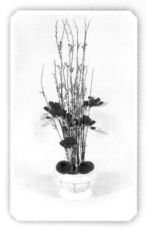

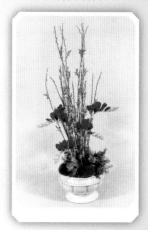

3　将2个青苔石左右对称固定在作品底部。

4　将尤加利叶添加在作品底部。

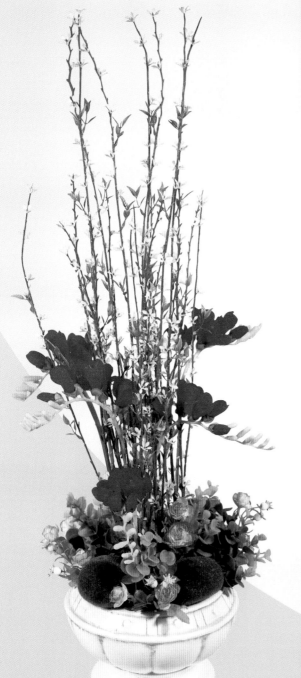

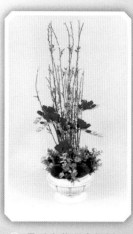

5　最后在花型底部插入几朵小把茶蕾，丰富作品内容，作品完成。

花材 银色文竹　幻彩牡丹
幻彩小绣球花
幻彩玫瑰　银色须柳

步骤

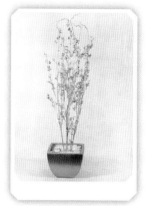

① 将银色须柳插入花泥中。

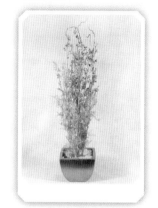

② 继续添加银色须柳，并插入多枝银色文竹。

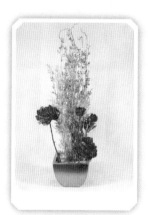

③ 在底部添加幻彩牡丹，并注意造型。

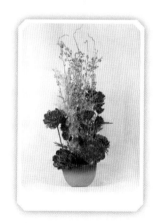

④ 在作品周围插入几朵幻彩玫瑰。

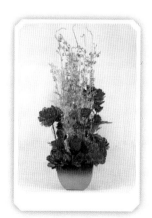

⑤ 在作品底部插入幻彩小绣球花。

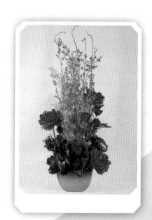

⑥ 在花泥中补入几朵幻彩牡丹与幻彩玫瑰，使作品内容更加丰富，作品完成。

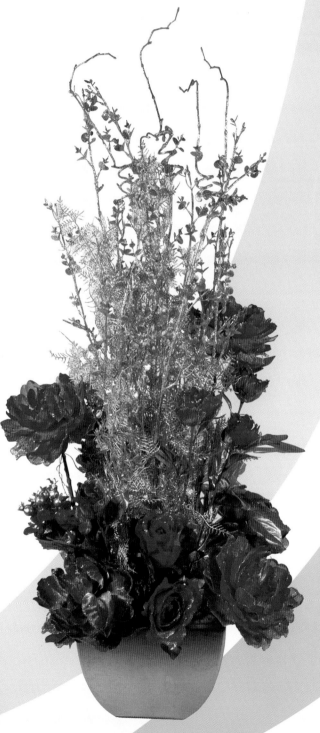

　　插花过程中尽量避免将花材插成一条直线，注意高低错落。

　　中下部应尽量密集，上部花材不宜过多，注意上疏下密。

此作品由清馨花艺提供

花材

薰衣草　春雨叶
茶花　藿香草

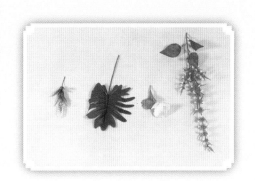

步骤

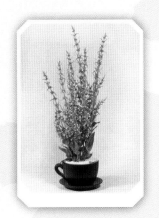

① 将若干枝藿香草插入
花泥中，注意造型。

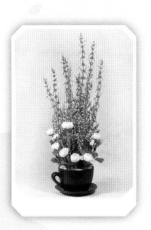

② 环绕藿香草底部插入
茶花，使其造型美观。

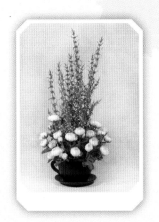

③ 继续在作品底部补入
茶花，丰富内容。

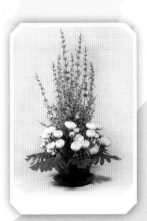

④ 在作品底部添加春雨
叶，衬托作品主色调。

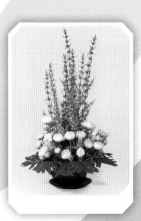

⑤ 在茶花间隙中插入多
枝薰衣草，作品完成。

花材

波斯叶　朱顶红王
吊兰草　干枝
常青叶

1　将4枝干枝依高低不同插入花泥中。

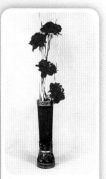

2　呈阶梯状分成4层插入朱顶红王。

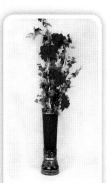

3　在干枝周围添加常青叶。

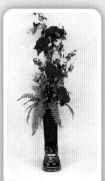

4　在作品下端插入波斯叶,方向下垂。

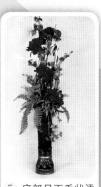

5　底部呈下垂状添加吊兰草,作品完成。

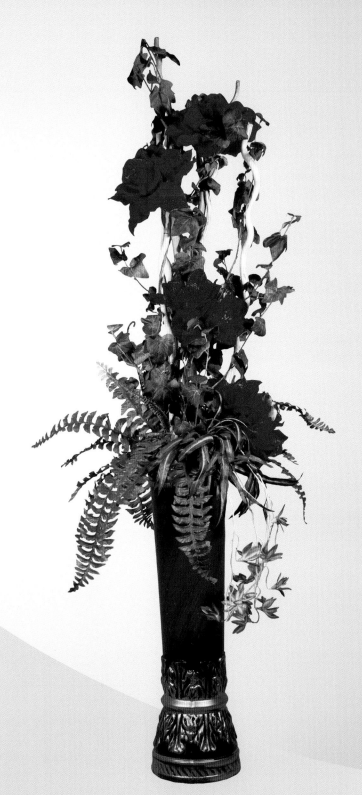

步骤

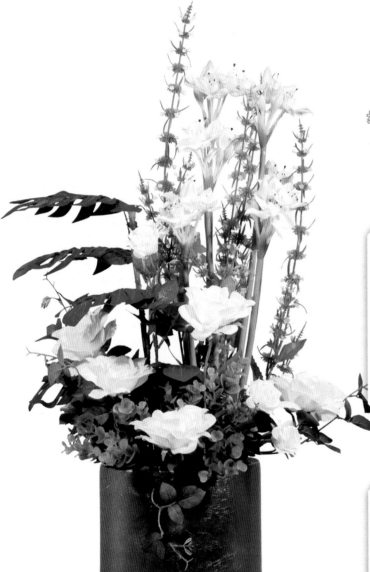

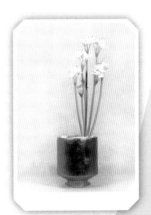

1 紧贴花器内侧呈阶梯状插入几朵洋水仙，确定作品比例。

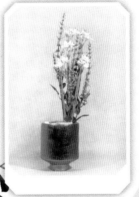

2 在洋水仙周围添加若干枝藿香草。

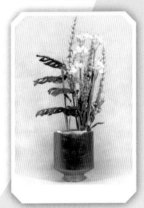

3 在花泥中插入龟背叶，衬托作品造型。

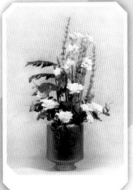

4 分层次插入甜心玫。

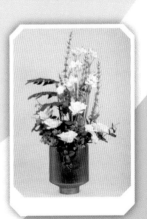

5 在作品底部插入小把尤加利叶，使造型美观，作品完成。

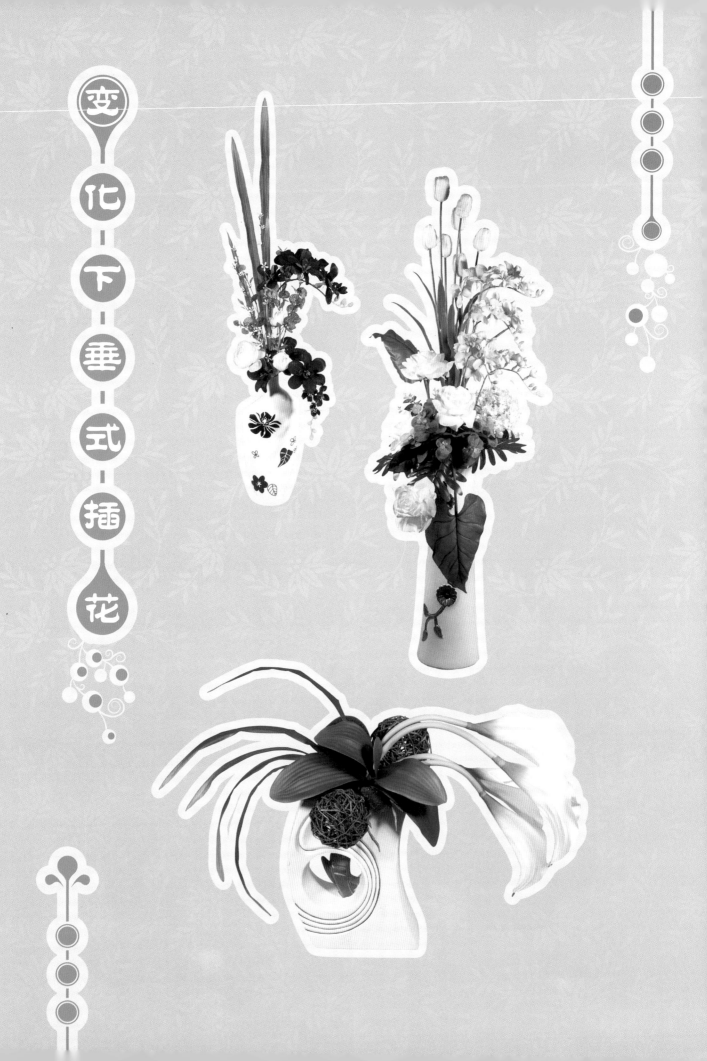

变化下垂式插花

花材 步骤

韩国玫　海棠叶
苍兰

① 将3枝苍兰插入花泥中间，
并做下垂造型。

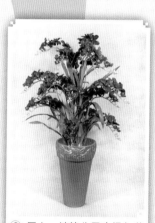

② 同上，继续分层次添加苍
兰，使作品更加丰满。

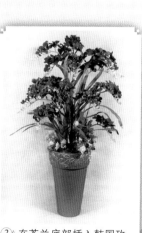

③ 在苍兰底部插入韩国玫，
衬托主花造型。

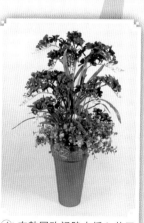

④ 在韩国玫间隙中插入若干
海棠叶，作品完成。

温馨小贴士：

插花是一种体现人类热爱大自然的艺术形式，她具有强烈的环保意识，在选材上选用的完全是自然材料，在色彩上以自然景色中常见的黄绿白三色为主色，配以枯叶的褐色组成"环保色"，向人们宣传提倡环保，爱护地球。

此作品由清馨花艺提供

花材

青苔石　蝴蝶兰叶
芦苇叶　枯球
马蹄莲

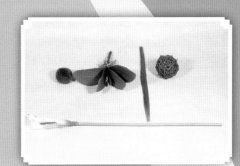

步骤

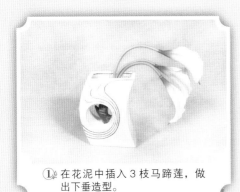

① 在花泥中插入3枝马蹄莲，做出下垂造型。

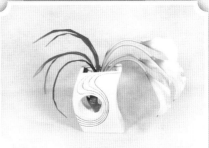

② 将几片芦苇叶插在花泥中，同上做出下垂造型。

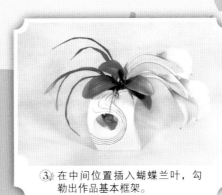

③ 在中间位置插入蝴蝶兰叶，勾勒出作品基本框架。

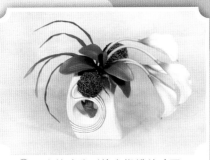

④ 2个枯球分别放在蝴蝶兰叶两侧。

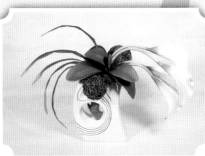

⑤ 在芦苇叶下端放入青苔石，作品完成。

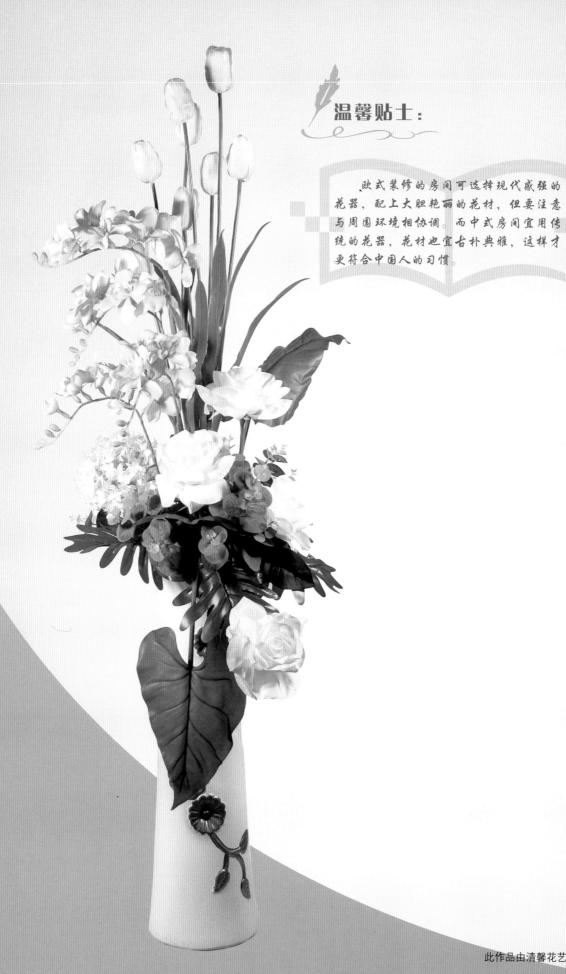

温馨贴士：

欧式装修的房间可选择现代感强的花器，配上大胆艳丽的花材，但要注意与周围环境相协调。而中式房间宜用传统的花器，花材也宜古朴典雅，这样才更符合中国人的习惯。

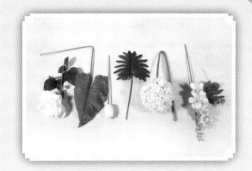

花材 玫瑰 马蹄莲叶
郁金香 春雨叶
仿真绣球 苍兰
尤加利叶

步骤

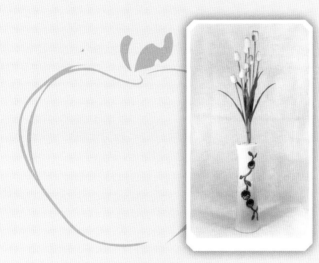

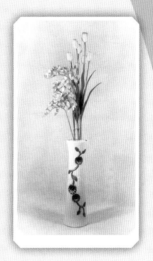

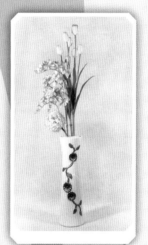

1 高低不一地将郁金香
插入花泥中,使其层
次美观。

2 在花泥中插入几枝苍
兰,并做出下垂造型。

3 在作品底部插入1枝
仿真绣球。

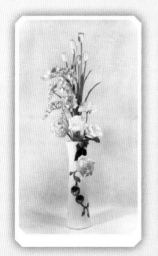

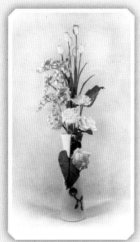

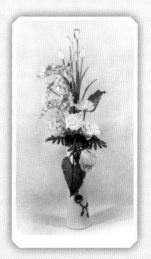

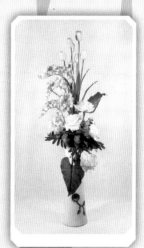

4 在底端插入4朵玫瑰,
其中1朵方向下垂。

5 在作品中添加2片马
蹄莲叶,1片方向下垂,
另1片向上延伸。

6 将春雨叶插在作品底
部。

7 最后在作品中补入尤
加利叶,作品完成。

花材

雄草　幸福玫
尤加利叶　辣椒叶
蕙兰

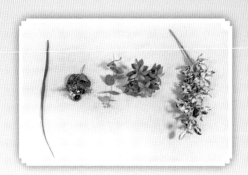

步骤

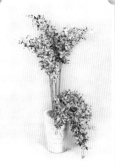

① 在花泥中插入蕙兰，其中几枝做下垂造型。

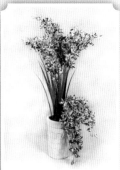

② 插入雄草，作为主花配草。

③ 在作品底部插入辣椒叶，用以修饰作品整体造型。

④ 插入尤加利叶丰富作品内容。

⑤ 将幸福玫插入作品底部，使其排成斜行，作品完成。

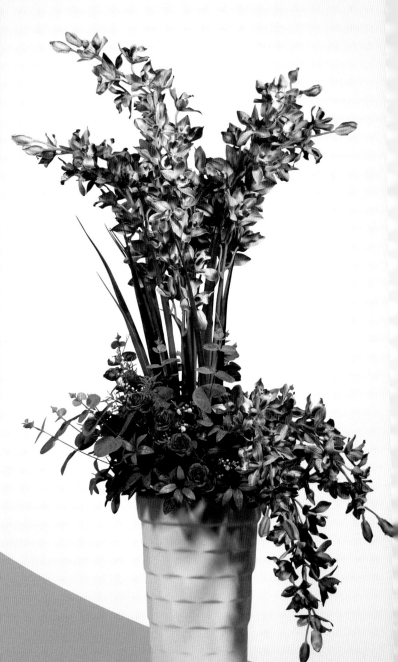

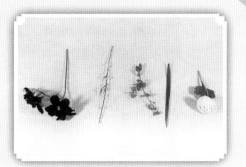

花材

苍兰　迎春柳
海棠叶　蕙兰叶
茶花

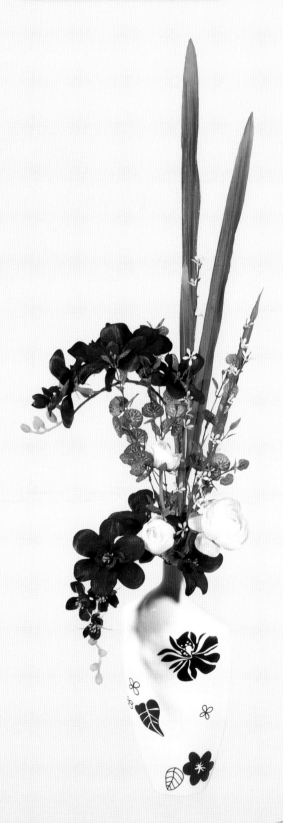

步骤

② 将苍兰分为两层插入花泥中，方向下垂。

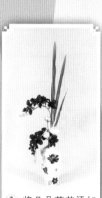

③ 将几朵茶花添加在作品底部。

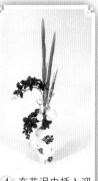

④ 在花泥中插入迎春柳丰富作品内容。

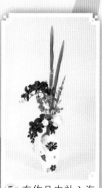

⑤ 在作品中补入海棠叶，完成整体造型，作品完成。

① 先在花瓶中插入蕙兰叶，确定作品主题。

并列式插花

花材 苍兰 龟背叶 仿真
大花绣球 绣球花
飞燕草 仙桃牡丹
梅花 剑叶 芦苇叶

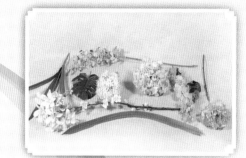

步骤

1 在花泥底部插入多片龟
背叶，确立作品底座格
局。

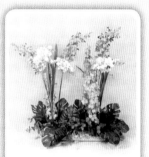

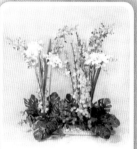

2 并列插入3枝苍兰，确
定作品高度。

3 将2枝飞燕草并列插在
作品底部。

4 继续并列插入仙桃牡丹，
同时并列插入芦苇叶。

5 在作品一侧插入几束梅
花。

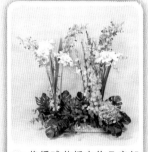

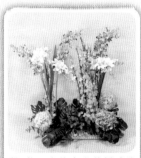

6 将绣球花插在作品底部
右侧。

7 将2个仿真大花绣球分
别固定在底部两端。

8 将剑叶做成拱门造型插
在作品底部左侧。

9 在作品底部补充1朵绣
球花，使作品丰满，作
品完成。

花艺师语录：

　　在并列式插花中，第一主枝插在花器左后或右后方，垂直方向向上延伸，第二主枝垂直插于花器的右后或左后方，垂直方向向上延伸，第三主枝插于花器的左前或右前方，垂直方向向上延伸。它的要点是主枝并排向上延伸。

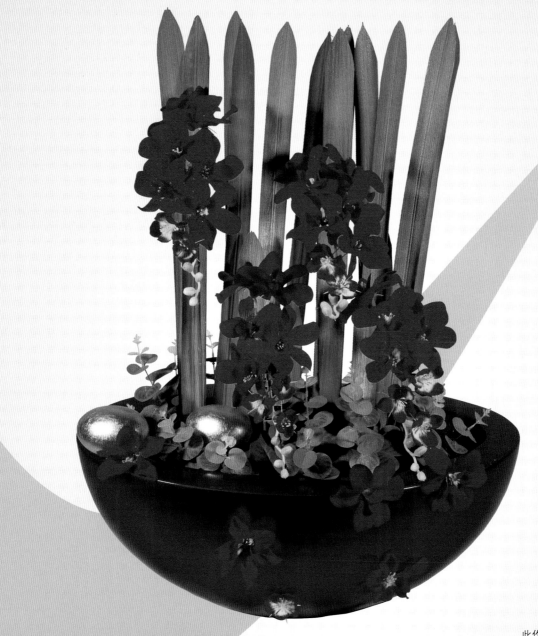

步骤

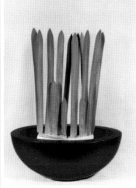

1 在花泥中并列插入剑叶，初步确定作品框架。

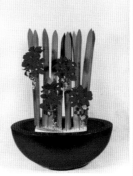

2 高低不一插入4枝苍兰，使其层次分明。

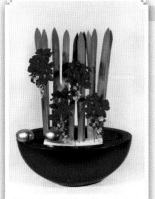

3 在花器边缘和作品底部各放1个金蛋。

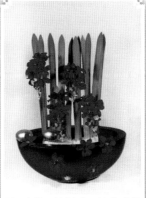

4 在花器外侧贴几朵苍兰花朵，增加作品艺术美感。

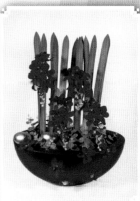

5 将尤加利叶插在作品底部，并且覆盖花泥，作品完成。

花艺师语录：

　　均衡是指对称与平衡，其基本要点在于插花体的重心平衡与稳定，它包括对称均衡和不对称均衡；此作品为不对称均衡，其特点是插花作品生动活泼、灵活多变，具有神秘感和动感，使人感到平稳而优美。

此作品由清馨花艺提供

花材

蕙兰叶　猫耳叶
小洋兰　露莲
香雪兰　蕨　牡丹

步骤

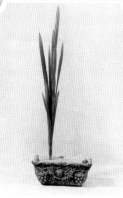

1 先在作品一侧插入蕙兰叶。

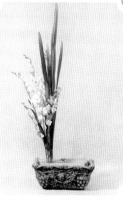

2 将小洋兰插在蕙兰叶周边。

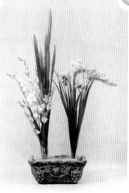

3 在另一侧并列插入几枝香雪兰和几片蕙兰叶，高度略低于作品左侧。

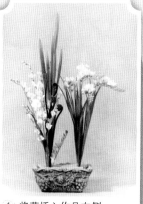

4 将蕨插入作品左侧。

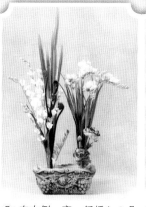

5 在右侧一高一低插入2朵露莲。

6 将2朵牡丹插在作品左侧。

7 在作品底部添加猫耳叶，用以丰富造型，作品完成。

这款作品适合摆放在大堂客房等庄严场合，也适合开业庆典赠送，形状似一艘船，寓意为一帆风顺。给人庄重、高贵、豪华的感觉，但有点严肃、呆板。

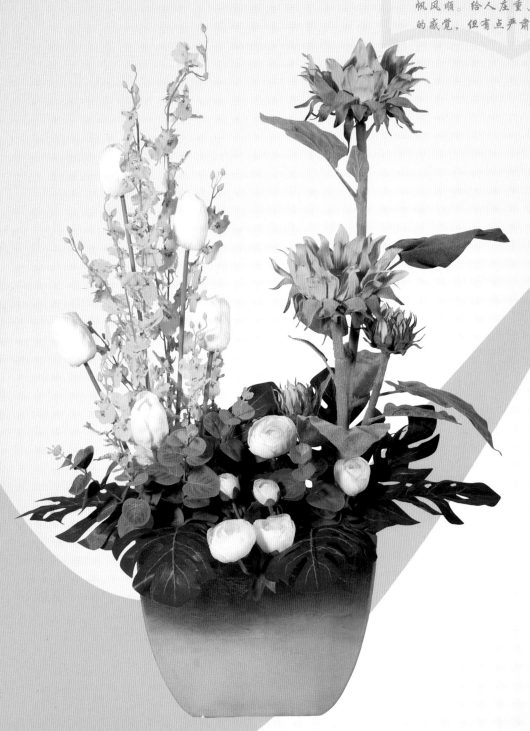

此作品由清馨花艺提供

花材

尤加利叶　郁金香
向日葵　茶花
龟背叶　跳舞兰

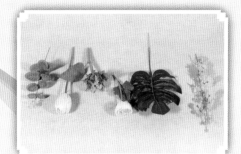

步骤

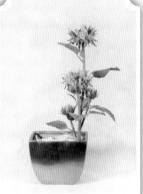

1 将几朵向日葵错落有致地
插到花器一侧。

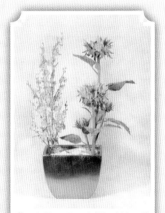

2 在花泥另一侧并列插入跳
舞兰。

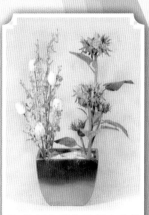

3 将郁金香分层插在花泥
中，与跳舞兰合理搭配。

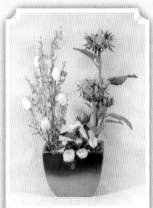

4 将几朵茶花插在花器中间
位置。

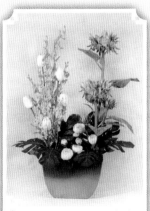

5 在作品底部插入龟背叶，
使造型搭配完美。

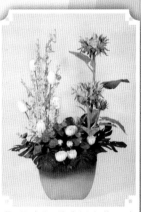

6 将尤加利叶插在作品底
部，用以烘托作品主题，
作品完成。

变
化
三
角
形
插
花

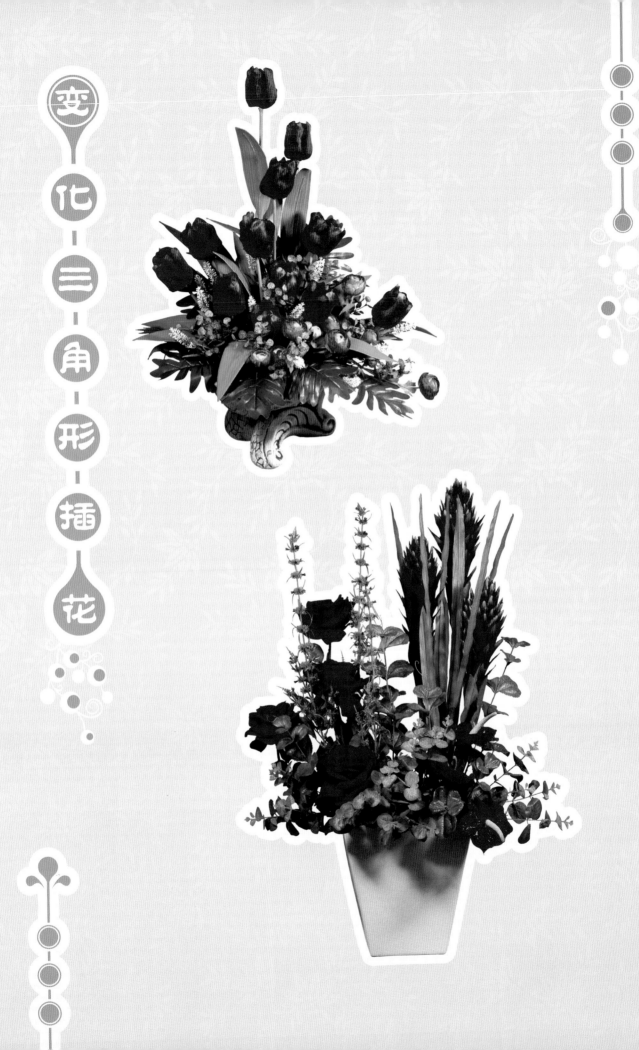

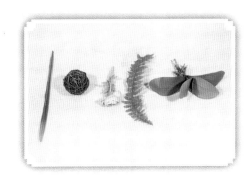

花材　蕙兰叶　枯球
露莲　波斯叶
蝴蝶兰叶

1　将3束高低不同的蕙兰叶插在花泥中。

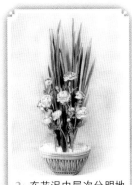

2　在花泥中层次分明地插入若干朵露莲。

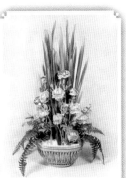

3　将波斯叶插在作品底部，并做下垂造型，从而与主花形成三角结构。

4　在底部插入蝴蝶兰叶。

5　补入蝴蝶兰叶，并在其内外两侧分别固定2个枯球。

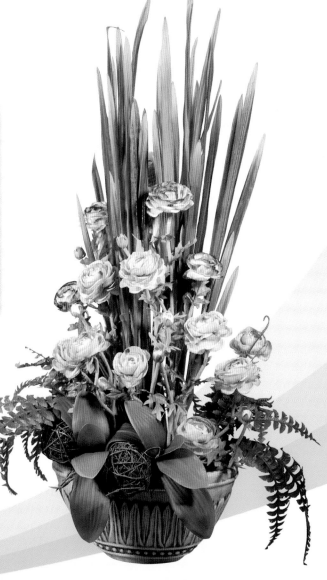

花材

海棠叶　茶花
仙桃牡丹　春雨叶
薰衣草

步骤

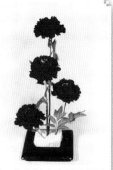

1　在花泥中高低不同地
插入 4 朵仙桃牡丹，
确定三角形结构。

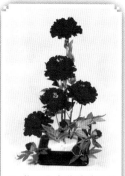

2　将几朵含苞待放的仙
桃牡丹插在作品底
部。

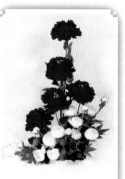

3　在底部插入若干朵茶
花，注意造型。

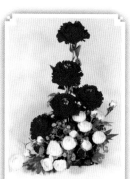

4　将海棠叶插在作品底
部，与其他花色相互
映衬。

5　将薰衣草插在作品背
侧，并在底部添加春
雨叶，作品完成。

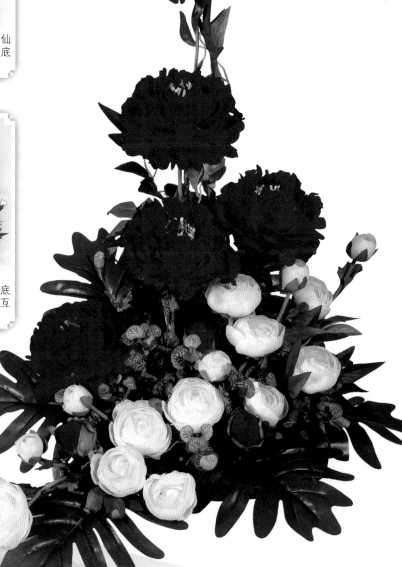

花材

茶花　海棠叶
迎春柳　高山洋齿
紫罗兰

步骤

1 将4束紫罗兰插在花泥中，勾勒作品三角轮廓。

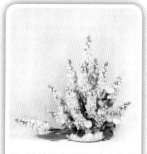

2 继续添加紫罗兰丰富作品内容，并插入几朵茶花。

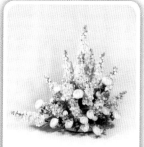

3 在作品中补充茶花，使作品内容搭配合理美观。

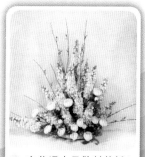

4 将海棠叶插在作品间隙中。

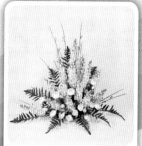

5 在花泥中呈散射状插入迎春柳。

6 将若干片高山洋齿插在作品底部，整个三角形结构层次分明，作品完成。

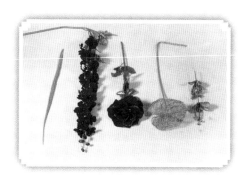

花材 金雄草　幻彩飞燕草
金边玫瑰　金色红掌
幻彩杜鹃叶

步骤

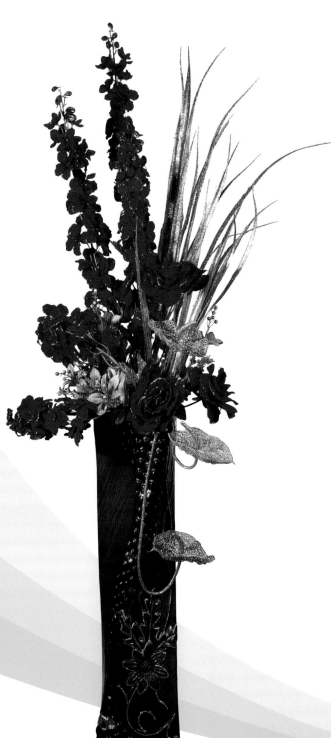

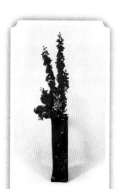

1. 在花泥中插入幻彩飞燕草，形成一定造型。

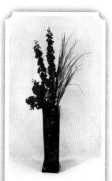

2. 将金雄草插在花泥中，使其位于飞燕草一侧。

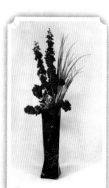

3. 在底部右侧插入3朵金边玫瑰。

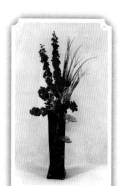

4. 将3片金色红掌一上一下插入底部，并向下弯曲。

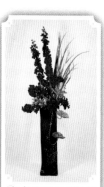

5. 把幻彩杜鹃叶插在作品底部，注意位置，作品完成。

花材

龟背叶　小把茶蕾
风铃草　牡丹

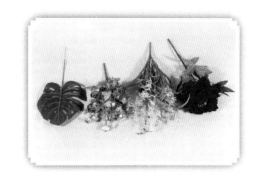

步骤

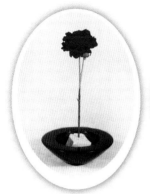

① 将1朵红色牡丹插在花泥中间，确定作品中心位置。

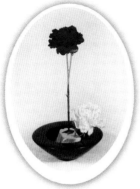

② 在底部插1朵白色牡丹花。

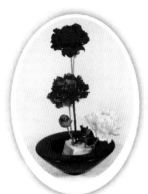

③ 在花泥中插入粉色牡丹，并且低于红色牡丹，呈阶梯状排列。

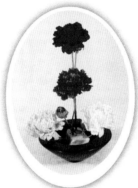

④ 将1朵淡黄色牡丹插在底部左侧。

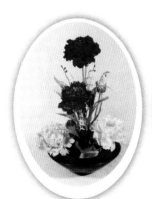

⑤ 围绕主花添加风铃草，使作品搭配和谐。

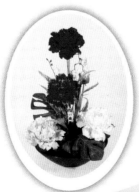

⑥ 在主花背侧插入小把茶蕾，并在底部添加龟背叶，作品完成。

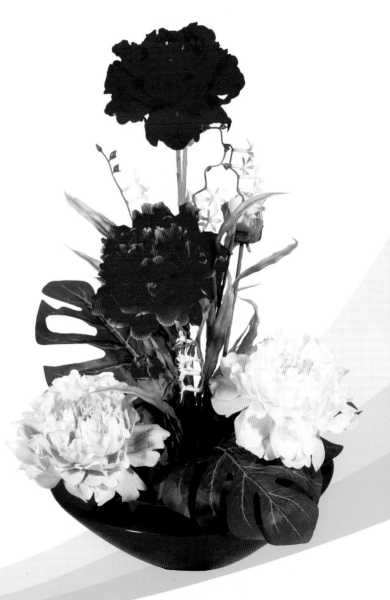

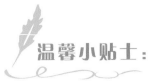

三角形插花是西方花艺的称谓，主要体现正气唯美的原则，庄重、均衡、优美，在日常生活中应用也很广泛。摆放在客厅、宾馆前台、床头柜等处的插花以及节日用花等都可以以它为主题。

此作品由清馨花艺提供

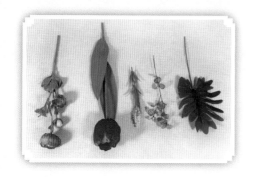

花材

茶花　郁金香
薰衣草　海棠叶
春雨叶

步骤

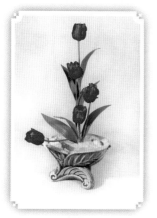

1　将几朵郁金香插在花泥中，初步确定斜三角形轮廓。

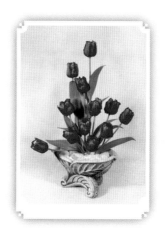

2　继续添加郁金香，形成不规则三角结构。

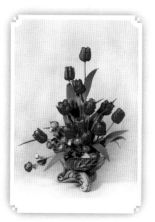

3　将若干朵茶花插在作品底部。

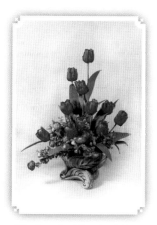

4　在已造型作品间隙中插入海棠叶，用以搭配作品主题。

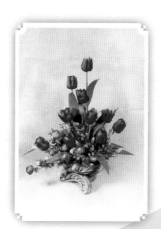

5　将薰衣草呈放射状插在花泥中。

6　在作品底部插入春雨叶，完成全部造型，作品完成。

　　三角形的自由式插花是标准式的变
化形式，其样式灵活多变，别具一格，
把三角形的插花进行绝妙的诠释。在基
础的三角造型中突破标准也是一个很奇
妙的插花艺术。

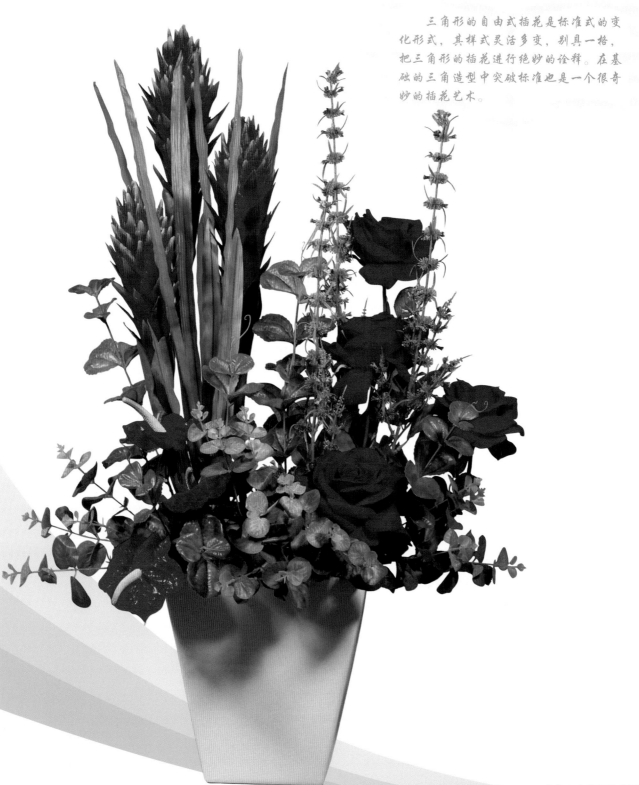

此作品由清馨花艺提供

花材 尤加利叶 火炬
芦苇叶 藿香草
红掌 红玫瑰
长枝圆木叶

步骤

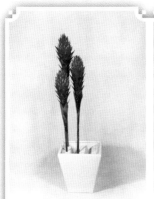

1 将3枝高低不同的火炬插在花器一侧的花泥中。

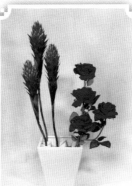

2 在花泥另一侧插入4朵红玫瑰,排列成阶梯状。

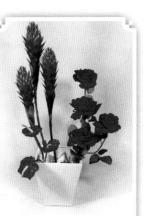

3 将3片红掌插在底部,注意布局。

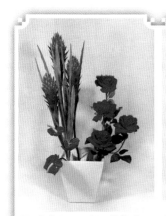

4 在火炬周围插入芦苇叶。

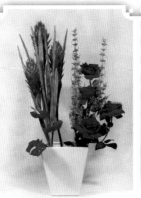

5 围绕红玫瑰插入若干藿香草。

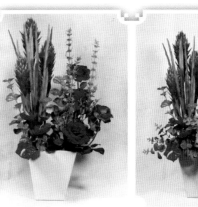

6 加入长枝圆木叶。

7 在整个作品的底部添加尤加利叶,用来点缀作品,作品完成。

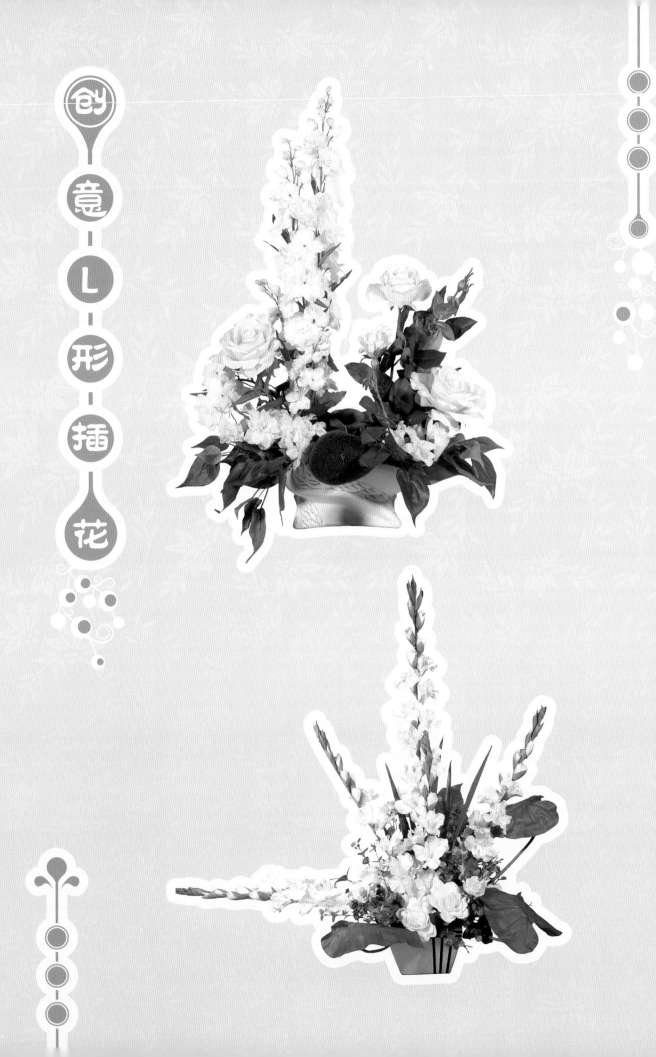

创意L形插花

花材

甜心玫　海棠叶
剑兰　马蹄莲叶

步骤

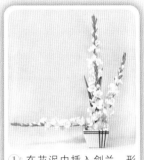

① 在花泥中插入剑兰，形成 L 造型。

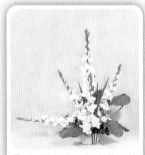

② 将甜心玫添加在作品底部，并插入马蹄莲叶。

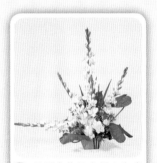

③ 最后在作品中插入海棠叶作点缀，作品完成。

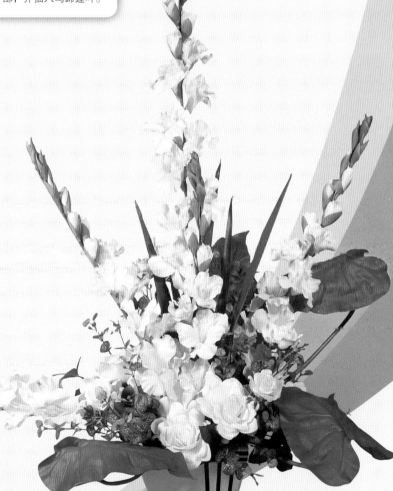

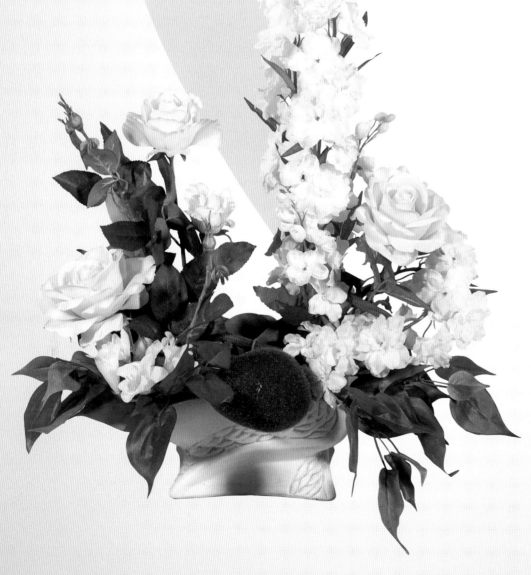

L形为非对称的花型（如英文字母L），强调垂直线与水平线之美，不要用太多的花，能用3朵就不用5朵，能用5朵就不用6朵，这个就是插花的一个原则，少而精。

此作品由清馨花艺提供

花材

飞燕草　枯藤
玫瑰　青苔石
猫耳叶　小洋兰

步 骤

① 将1盘枯藤用铁丝固定在
花泥上，初步确定作品框
架。

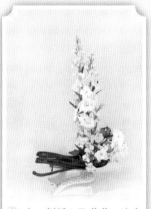

② 在一侧插入飞燕草，注意
造型。

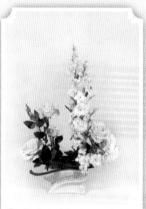

③ 将黄玫瑰插在花泥中，保
持造型的美观。

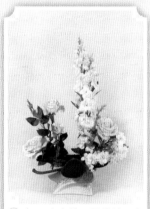

④ 把1个青苔石用铁丝固定
在作品底部。

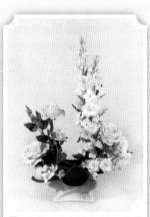

⑤ 在作品左侧底部插入小洋
兰。

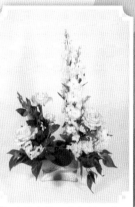

⑥ 在整个作品底部插入猫耳
叶，使作品结构合理美观。

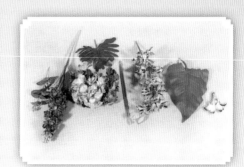

花材 尤加利叶　紫罗兰
绣球　春雨叶　芦苇叶
蕙兰　马蹄莲叶
牵牛花

步骤

1　在花泥中插入2
枝蕙兰，1枝垂
直向上，另1枝
半下垂，形成L
造型。

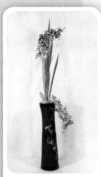

2　在蕙兰周围添加
芦苇叶，用以修
饰作品。

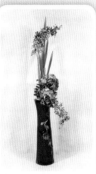

3　将2朵绣球一
上一下加到作品
底部，同时在绣
球背侧添加春雨
叶。

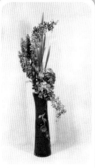

4　垂直插入几朵紫
罗兰，使造型更
加完美。

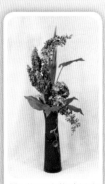

5　将马蹄莲叶插在
底部。

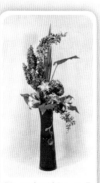

6　呈扇形插入3朵
牵牛花。

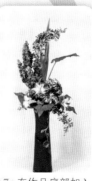

7　在作品底部加入
尤加利叶，作品
完成。

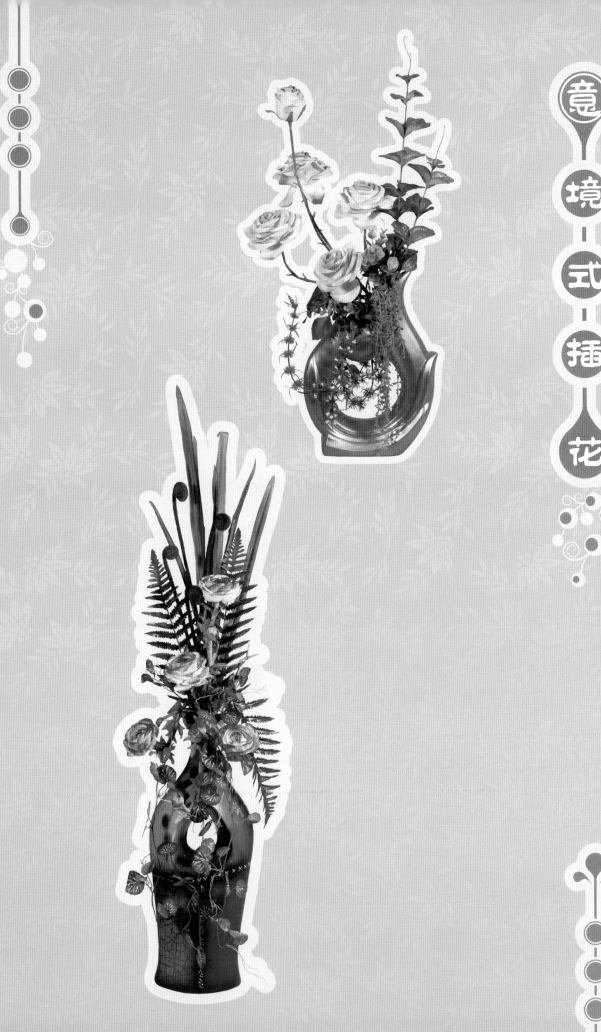

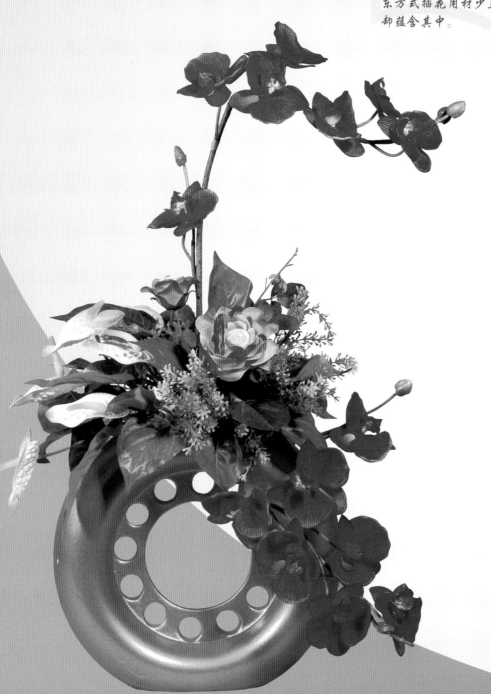

插花艺术是立体的画，无声的诗。这诗情画意正是由意境而来，而意境的传递本于形，借于神，也就是说它离不开插花作品的造型，但更要借助于人们的主观感受，而这种感受在相当程度上来自于联想。东方式插花用材少且看似简单，但其神韵却蕴含其中。

此作品由清馨花艺提供

花材

蝴蝶兰　红掌
甜心玫　红掌叶
小野草

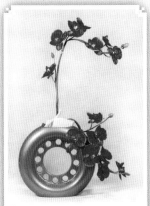

① 插入2枝蝴蝶兰，1枝垂直向上，另1枝紧贴花器下垂。

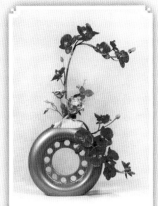

② 在垂直蝴蝶兰底部插入1朵甜心玫。

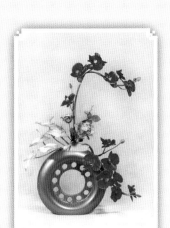

③ 将红掌插在作品一侧。

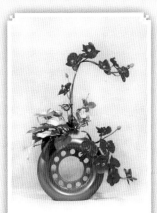

④ 底部添加红掌叶，使作品富有层次感。

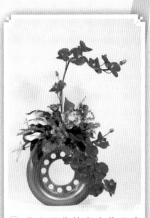

⑤ 将小野草补充在作品底部，使整个作品充满意境之美，作品完成。

花艺师语录：

插花中的韵律是指画面在变化中达到的和谐，如花材的高低错落、前后穿插、左右呼应、疏密变化，花器形成的直线和斜线变化等。

步骤

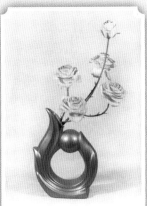

① 将玫瑰弯曲造型后插入花泥中，从而确定焦点花的位置。

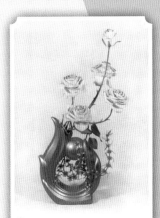

② 将藿香草下垂插在作品底部。

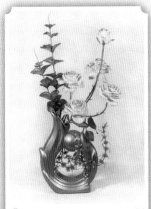

③ 高低不一地在玫瑰花一侧插入2束长枝圆木叶。

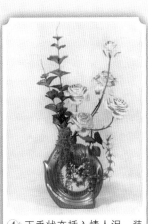

④ 下垂状态插入情人泪，装饰作品。

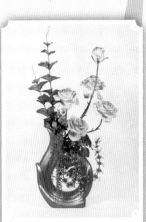

⑤ 在作品底部插入小把尤加利叶，作品完成。

花材

蔬　牡丹　干枝
常青叶

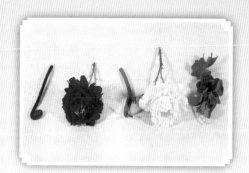

步骤

① 将干枝插入花泥中，
注意（如图）调节出
造型。

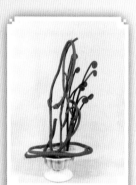

② 在花泥中插入蕨，使
其层次分明。

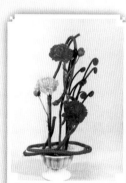

③ 高低不一地插入 3 朵
颜色不同的牡丹，使
作品格调明朗。

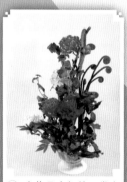

④ 在作品底部补入常青
叶，作品完成。

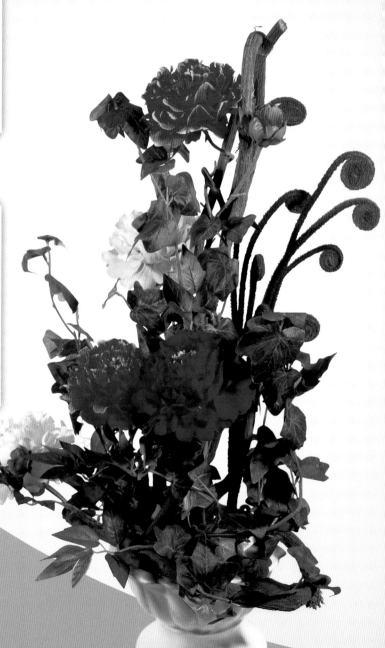

花材

高山洋齿　露莲
芦苇叶　绿罗叶
蕨

步骤

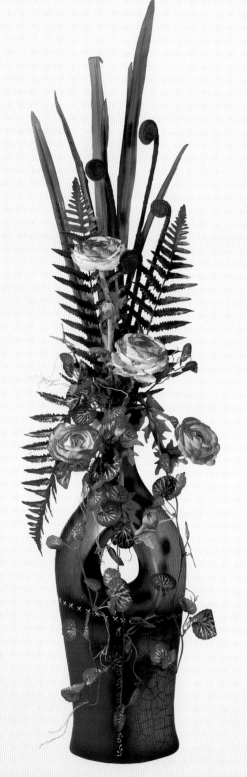

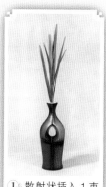

① 散射状插入1束芦苇叶。

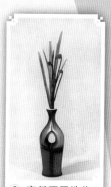

② 高低不同地将3枝蕨插入花泥中。

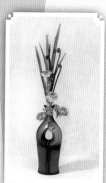

③ 将4朵露莲插在花泥中，形成三角格局。

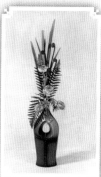

④ 插入3片高山洋齿，其中2片向上，1片下垂。

⑤ 在作品底部插入绿罗叶，方向下垂，作品完成。

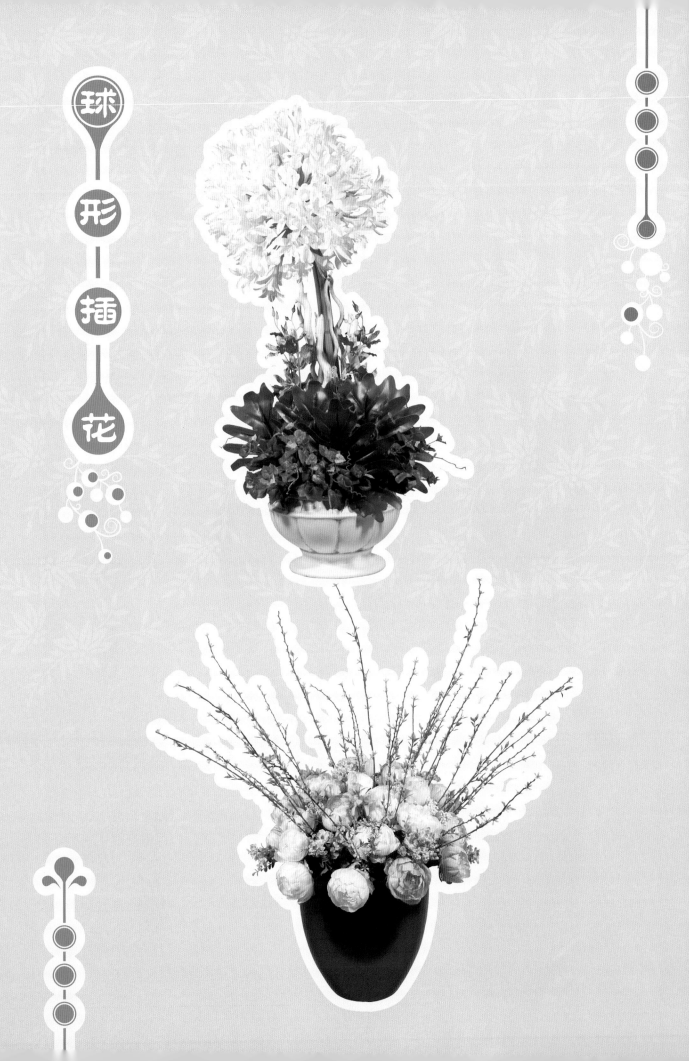

球形插花

花材　迎春柳　包心牡丹　小百合草

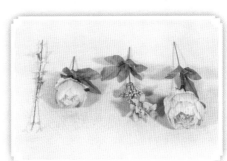

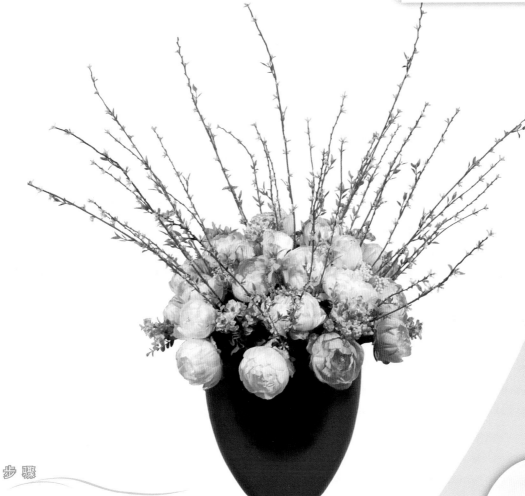

步骤

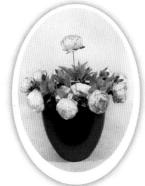

① 在花泥中环绕花器插入1圈包心牡丹，然后在中间垂直插入1朵包心牡丹，确定作品基本框架。

② 继续添加包心牡丹，使其呈球形结构。

③ 在包心牡丹之间插入若干小百合草。

④ 插入多枝迎春柳，呈散射状态，作品完成。

步骤

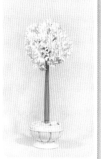

① 在作品中央插入已经捆绑成束的白子莲，形成球状。

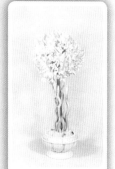

② 在白子莲周围低于主花插入干枝。

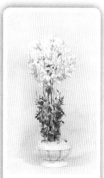

③ 紧贴干枝插入 1 圈密兰，使作品美观得体。

④ 将春雨叶插在作品底部，映衬主花。

⑤ 在春雨叶底部一侧补充藩茨叶，作品完成。

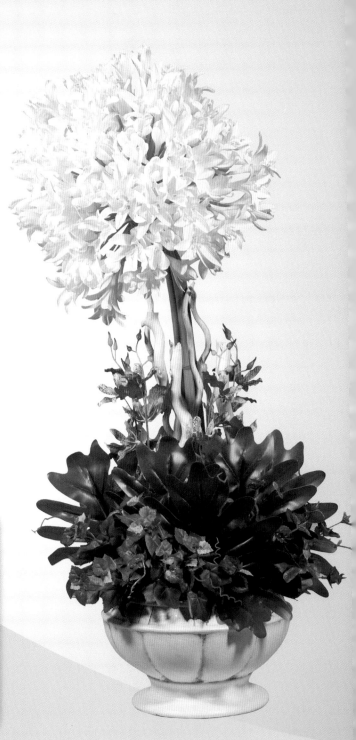

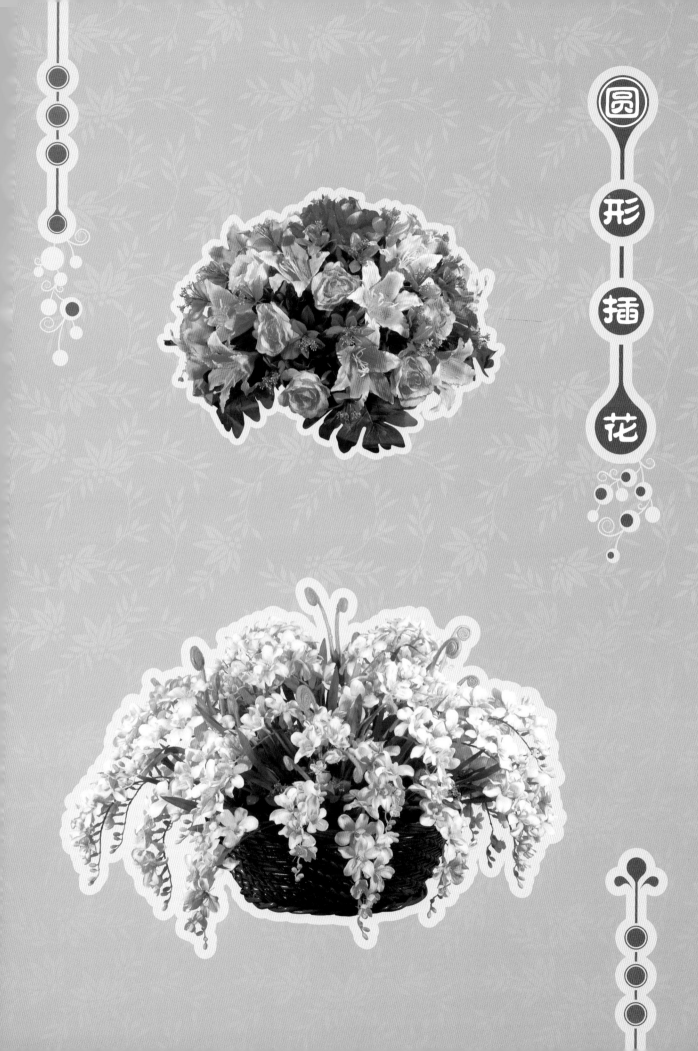

圆形插花

餐桌花艺色彩的原则：插花的色彩
应与餐桌上的美味及桌布相协调，这样会
制造出一种和谐的美感。无论是温暖的黄
色调，充满生机的绿色调，还是温馨浪漫
的粉色调，都很适合餐桌，可以营造出浪
漫、有情致的用餐环境。

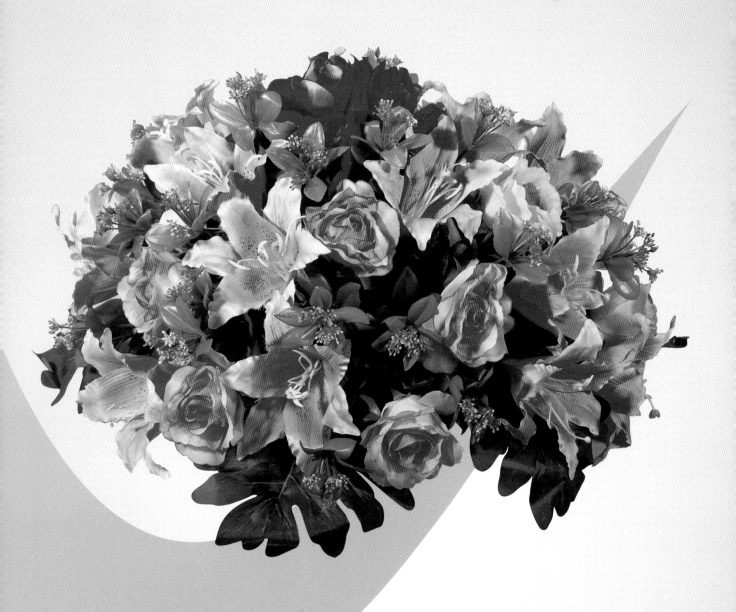

此作品由清馨花艺提供

步骤

① 将单支朱顶红王插在花泥中央，作为主花。

② 在底部插入春雨叶，呈环形围绕。

③ 插入若干朵玫瑰，注意层次感的配合。

④ 补入若干朵百合与粉色玫瑰，颜色协调搭配。

⑤ 在百合与玫瑰之间插入多片杜鹃叶，使作品错落有致，作品完成。

温馨小贴士：

会议室插花布置的形式以低矮、葡匐形，宜四面观赏的西方式插花为主，在沙发转角处或素墙处、茶几上也可用东方式插花，插花的规格依会议的级别而定。一般会议只是在主席台或中间（圆桌会议）放1～2盆，而高级会议在一般会议布置的基础上，不但花要高档，而且数量也要增多。

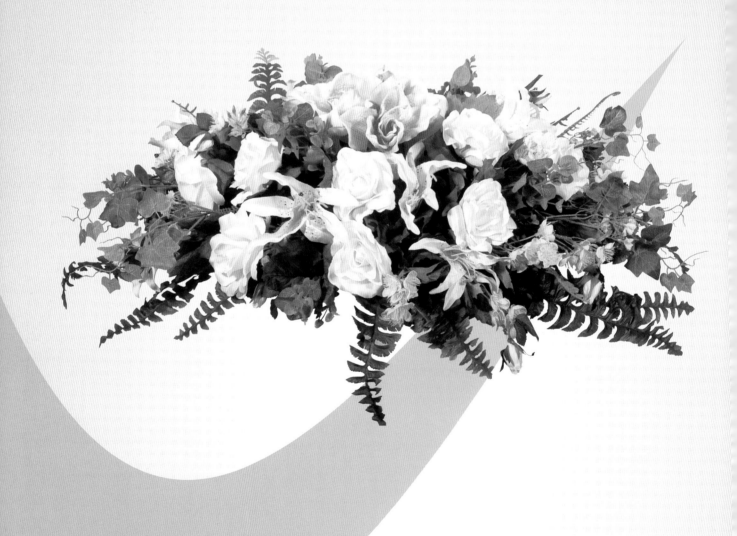

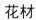
步骤

① 将若干片波斯叶呈圆形插
入花泥中。

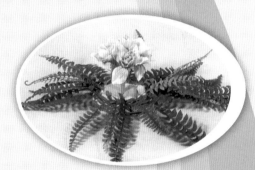

② 在花泥中间插入朱顶红王
作为中心花，从而确定作
品主题。

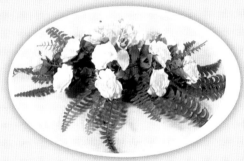

③ 呈圆形插入白玫瑰。

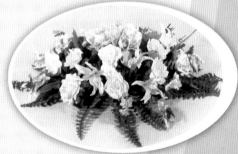

④ 在玫瑰间隙补入百合，使
作品饱满。

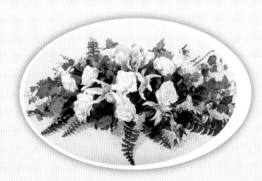

⑤ 最后再补入尤加利叶，作
品完成。

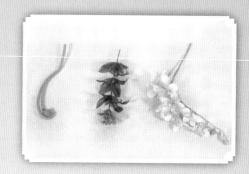

花材 蕨 杜鹃叶
苍兰

步骤

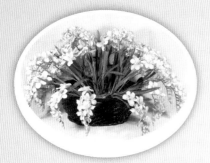

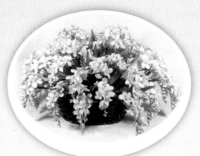

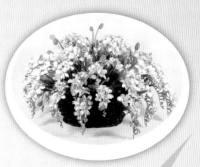

① 在花泥中插入苍兰，使其下垂。

② 继续插入若干苍兰，使作品内容充实。

③ 将蕨与杜鹃叶插在花泥中，使作品美观充实，作品完成。

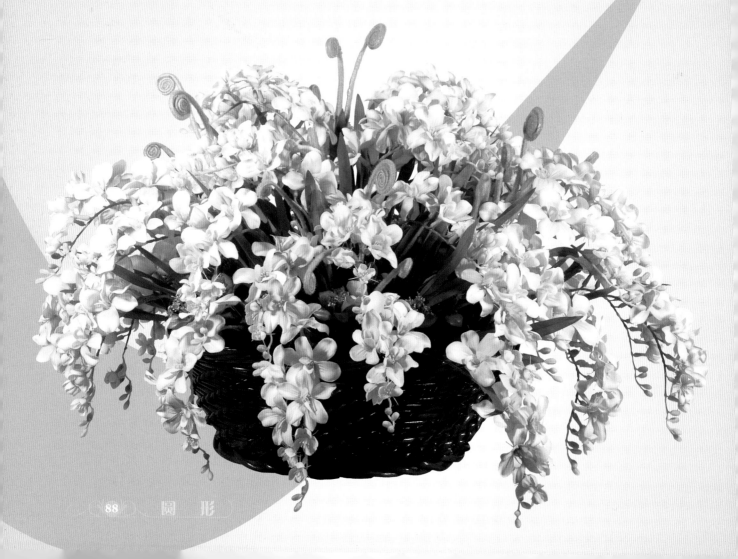

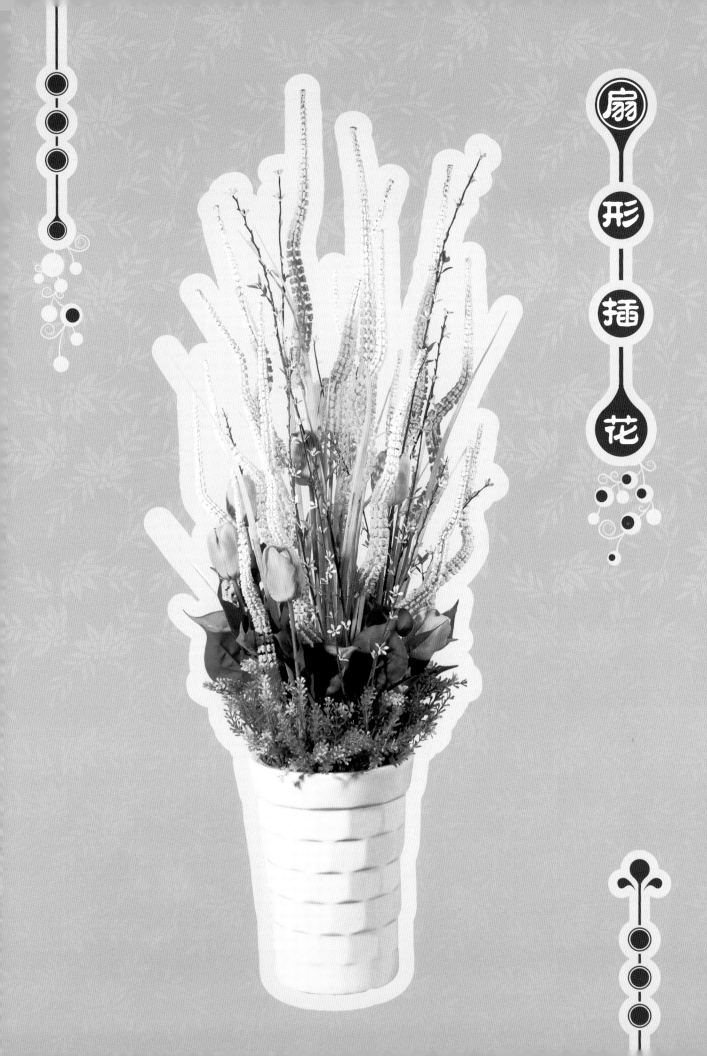

扇形插花

花材

猫耳叶　小野草
郁金香　凤尾
迎春柳

①　在花泥中插入多枝凤尾，形成小扇形结构。

②　在凤尾间隙中插入郁金香。

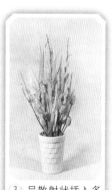

③　呈散射状插入多枝迎春柳。

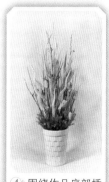

④　围绕作品底部插入1圈小野草。

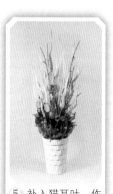

⑤　补入猫耳叶，作品完成。

步骤

1 在花器左右两侧插入几枝洋兰，方向稍向下垂，形成扇形结构。

2 在中间位置插入百合。

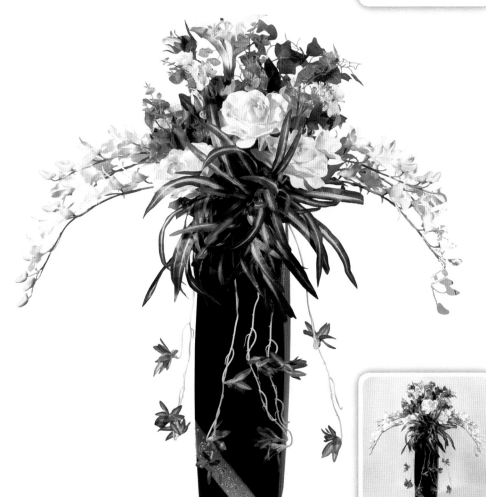

3 在百合底部插入尤加利叶，丰富作品内容。

4 在整个作品的底部插入吊兰草，方向下垂。

5 下垂状态插入多条吊兰须，作品完成。

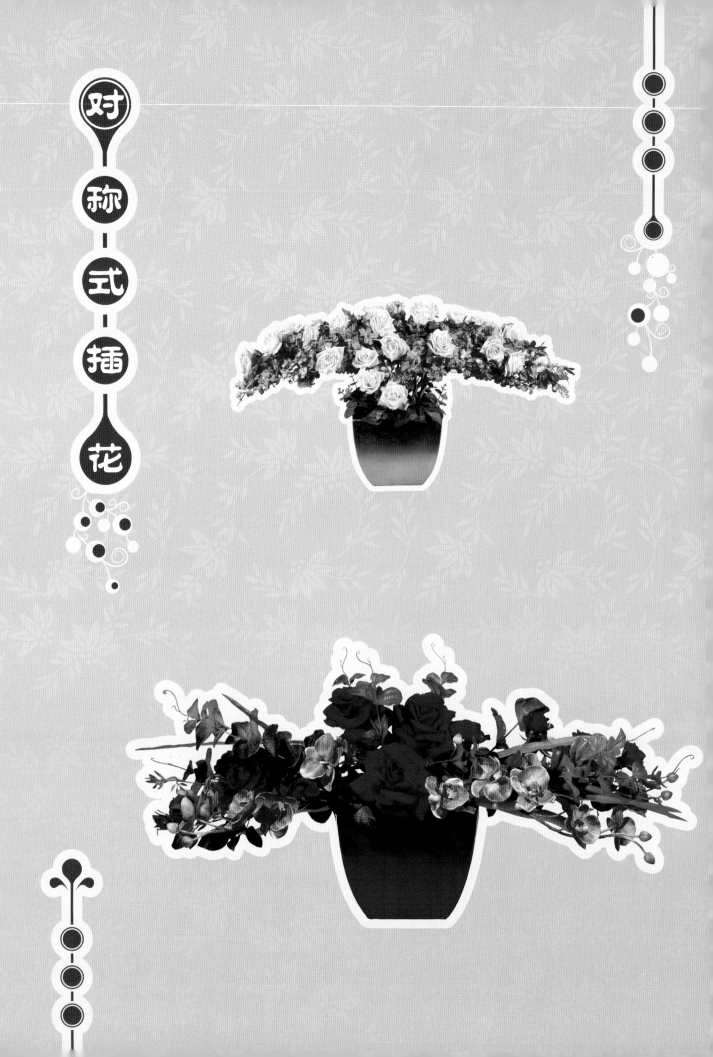

对称式插花

花材

尤加利叶　玫瑰
飞燕草　干枝
龟背叶

步骤

① 将干枝插在花泥中，其中一部分垂直插入，另一部分平放其上形成一定造型，并用铁丝固定。

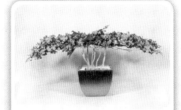

② 将飞燕草顺次固定在横放的干枝之上。

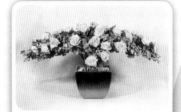

③ 插入若干朵玫瑰，使造型完美亮丽。

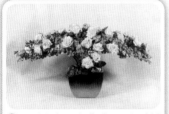

④ 在底部插入龟背叶，用以映衬主花造型。

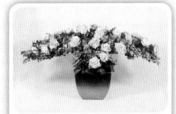

⑤ 将尤加利叶插在作品底部，作品完成。

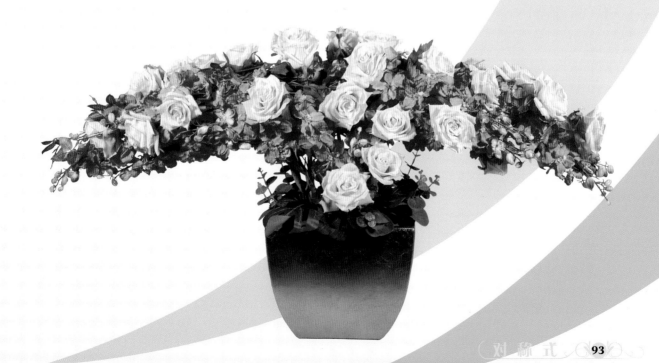

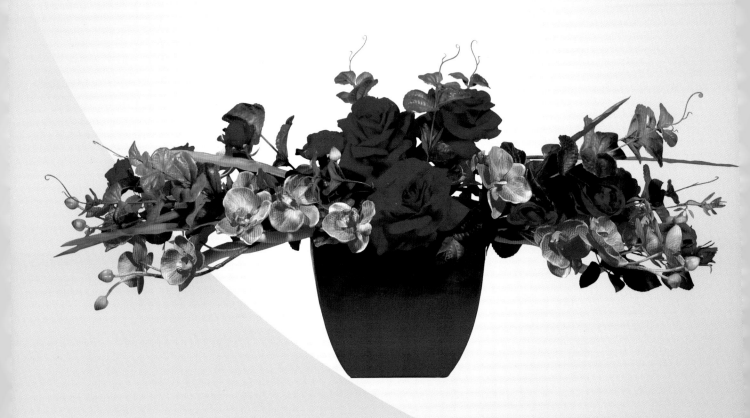

花艺师语录：

对称的插花是在假定的中轴线两侧或上下均齐布置，为同形同量，呈完全相等的状态。欧美插花中较多地采用对称形式。它的特点倾向于统一，条理性强。

花材

玫瑰 蝴蝶兰 露
莲 干枝 长枝圆
木叶 芦苇叶

步骤

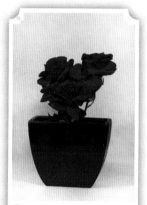

① 在花泥中插入红色玫瑰，注意它们之间的层次感。

② 将干枝横放在作品底部，并用铁丝固定在花泥中。

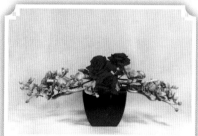

③ 依干枝方向插入多束蝴蝶兰。

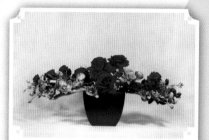

④ 补充若干朵露莲，使造型独具匠心。

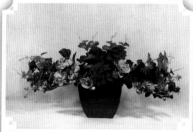

⑤ 将长枝圆木叶插在花泥中，与花色协调搭配。

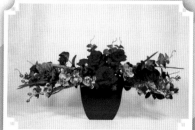

⑥ 最后在作品中补入芦苇叶，使作品丰满，从而完成整个作品。

图书在版编目（CIP）数据

时尚花艺. 干花 / 清馨花艺著. —沈阳：辽宁科学技术出版社
2010. 5
　(都市实用插花系列)
　ISBN 978-7-5381-6358-2

　I. ①时… II. ①清… III. ①干燥—花卉—装饰美术 IV. ①J525. 1

中国版本图书馆 CIP 数据核字（2010）第 036032 号

出版发行：辽宁科学技术出版社
　　　　　（地址：沈阳市和平区十一纬路 29 号 邮编：110003）
印 刷 者：湖南新华精品印务有限公司
经 销 者：各地新华书店
幅面尺寸：210 ㎜×285 ㎜
印　　张：6
字　　数：30 千字
印　　数：1~6000
出版时间：2010 年 5 月第 1 版
印刷时间：2010 年 5 月第 1 次印刷
责任编辑：众合
封面设计：攀辰图书
版式设计：攀辰图书
责任校对：王玉宝

书　　号：ISBN 978-7-5381-6358-2
定　　价：36.00 元

联系电话：024-23284376
邮购热线：024-23284502
E-mail：lnkjc@126.com
http：//www.lnkj.com.cn
本书网址：www.lnkj.cn/uri.sh/6358